사직로·율곡로2024

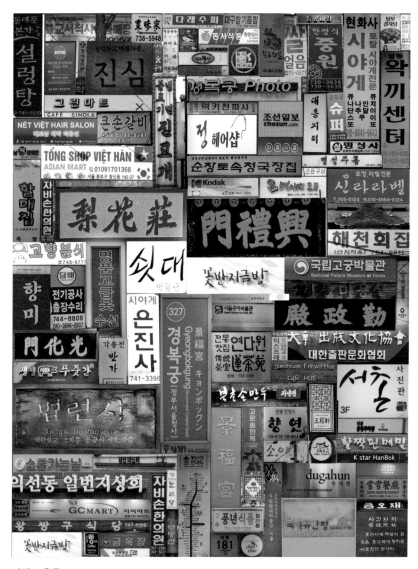

사직로 율곡로 2024

서 울 아 카 이 브 길 시 리 즈 ④

사직로·율곡로2024

서울아카이브사진가그룹

Sajik-ro & Yulgok-ro 2024

Seoul
Archive
Photographers
Group

눈빛

서울아카이브사진가그룹(SAPG)은 2020년에 창립되어 대한민국 서울의 길을 중심으로 아카이브적인 사진을 작업하는 사진가 그룹이다. 〈을지로 2021〉(와이아트갤러리, 2022), 〈청계천 景·遊·場〉(청계천역사박물관, 2022), 〈종로 2022〉(와이아트갤러리, 2023), 〈퇴계로 2023〉(와이아트갤러리, 2024), 〈서울, 길에서 通(통)하다〉(충무로갤러리, 2024)를 전시하고 서울아카이브길시리즈로 사진집『을지로2021』『종로2022』『퇴계로2023』(눈빛출판사)을 출판했다.
Sapg2020@naver.com

참여작가
김래희·김선희
김연화·김은혜
박수빈·한기애
한상재·한현주

서울아카이브길시리즈 ④

사직로·율곡로2024

서울아카이브사진가그룹

초판 1쇄 발행일 – 2025년 4월 10일

발행인 – 이규상

발행처 – 눈빛출판사
 서울시 마포구 월드컵북로 361
 전화 336-2167 팩스 324-8273

등록번호 – 제1-839호

등록일 – 1988년 11월 16일

편집 진행 – 박수빈·김선희·한현주

디자인 – 김은혜

출력 · 인쇄 – 예림인쇄

제책 – 예림바인더리

값 25,000원

copyright ⓒ 2025, SAPG

Printed in Korea

ISBN 978-89-7409-444-7 03660

사직로 율곡로 2024

아카이브 사진으로 미래를 말하다

한기애

서울아카이브사진가그룹 회장

1

서울아카이브사진가그룹(SAPG)이 이번에 서울아카이브길시리즈 네 번째 책을 낸다. 그동안 『을지로 2021』『종로 2022』『퇴계로 2023』이 출판되었고, 올해 『사직로 율곡로 2024』를 펴내게 되었다. 이렇게 꾸준히 아카이브 사진집을 만들 수 있었던 것은 무엇보다 서울 도심의 급변하는 모습을 목격하고 이를 사진으로 남겨야겠다는 사진가들의 공익적 의도와 열정이 모아졌기 때문이고, 또 하나의 힘은 아카이브가 가진 마력 때문이다. 소멸해 가는 것을 살릴 수 있는 방법은 없겠지만 적어도 이미지로 고정하여 기억으로 저장할 수 있는 방법은 있다. 바로 사진 아카이브로 기록해 놓는 일이다.

재개발 재건축의 이슈에 2021년 을지로에서 작업했던 공구상가가 현재는 헐려서 주상복합건물로 변신하고 있고, 예전에 시계골목으로 불렸던 종로 예지동의 공간이 흔적도 없이 사라졌으며, 퇴계로에서는 회현제2시민아파트나 힐튼호텔 등이 물리적 실체와 함께 우리 기억의 공간에서 사라질 위기에 있다. 이번에 작업한 사직동은 재개발을 기다리며 주인이 떠난 빈집들이 덩그러니 남아 잡풀로 덮여 가고 있고, 창신동도 신통기획이라는 이름으로 현재의 공간과 그 공간을 데우던 사람들의 흔적들이 사라질 예정이다. '아카이브는 해당 기억의 원초적, 구조적 붕괴의 장소에서 일어난다. 아카이브에 대한 욕망은 기억의 부재를 보상하려는 강박

에서 비롯되었다'고 한 자크 데리다의 말처럼 SAPG의 아카이브 작업은 자연스러운 충동이었다. 우리는 서울 도심에서 사라지는 것에 대한 흔적을 남기고 기억을 재생시키는 요소로 아카이브 사진 작업을 하고 있는 것이다.

하지만 이러한 시도가 단지 실체가 사라진 공간에 대해 과거의 기억을 단순히 재구성하기 위한 것이 아니라, 아카이브 사진을 통해서 미래에 대한 이야기를 언급하고자 한다. 우리가 서울 도심의 현재이자 곧 과거가 되고 이후 소멸될 피사체를 찾아 아카이브 사진을 촬영하는 것은 향후 어떤 평가와 의미를 부여받을지 미지수이지만 미래에 유의미한 것으로 수용되기를 바란다.

2

사직로는 조선왕조의 사직단에서 유래되었다. 이 길가에 있는 사직공원 안에는 사적 제121호 사직단이 있다.

"사직로는 종로구 중학동 38-1번지(동십자각)에서 사직공원을 거쳐 교북동 10번지(독립문) 구간 폭 30~50미터, 길이 1,800미터의 6~10차선 이상 도로이다. 이 길은 조선시대 경복궁에서 사직단에 이르는 길이자 최초로 세워진 서대문으로 가는 길이다. 율곡로는 종로구 관훈동에 조선의 대표적인 유학자 율곡 이이가 살았기 때문에 그 호를 따서 이름 붙인 것이다. 율곡로는 종로구 중학동 38-1번지(동십자각)에서 이화동사거리를 지나 종로6가 69번지(동대문)까지의 구간으로 폭 30~40미터, 길이 3,000미터의 6~8차선 도로이다."(서울지명사전)

두 구간의 총거리가 4.8킬로미터로 서울 도심에 동서로 난 큰길 중 북쪽 끝의 길이다. 이 길은 조선시대 역사적 건축물인 사직단, 경복궁, 창덕궁, 창경궁 등이 대로변에 즐비하게 늘어서 있고 청와대와 정부 주요 공관들과 각국 대사관들이 자리하고 있으며, 국립현대미술관을 비롯하여 수많은 문화시설들이 몰려 있다. 동시에 도심의 오래된 동네가 많아 한옥의 모습을 간직한 북촌과 서촌, 낡고 오래되어 재개발을 기다리는 사직동, 이화동, 창신동 등이 자리하고 있다.

이번 사직로 율곡로 작업은 크게 두 가지로 분류된다. 첫째 대상을 중심으로 한 아카이빙 작업과 둘째 일정한 장소의 특징을 잡아 카메라에 담아낸 장소특정적 작업이 그것이다.

먼저 특정 대상을 찾아내어 아카이빙한 작가로는 도심의 사라져 가는 구멍가게를 찍는 박수빈, 서민들의 일상을 보여주는 이발소와 미용실을 담아낸 한상재, 서촌 북촌의 장인들을 촬영한 한기애, 북촌의 오래된 가게를 대상으로 과거와 견주어 달라진 현재의 모습을 찾아낸 김은혜이다. 이들은 오래된 동네에서나 볼 수 있는 구멍가게, 이발소 미장원 등의 가게들을 촬영하면서 지역적 특징을 찾아내거나 그 지역의 공간 안에서 역사사회적 특징과 맥을 같이 하는 장인을 작업하여 사직로 율곡로의 현재의 모습을 귀납적으로 이야기하고 있다.

박수빈은 2022년부터 계속 구멍가게를 작업해 오고 있다. 이번에 사직로 율곡로의 구멍가게를 작업하면서 이전의 작업과는 다른 사진들을 보여준다. 종로와 퇴계로의 구멍가게 사진들은 이곳이 사무밀집지역이라 사무공간 한 켠에 있던 구멍가게를 보여주었다면 사직로 율곡로 주변의 구멍가게들은 오래된 주택가에 있는 동네 구멍가게의 전형적인 모습을 갖고 있음에 주목한다. 더불어 구멍가게가 있는 지역이 노후되어 재개발 재건축 압력이 거세지고 있는 가운데, 작가는 이 구멍가게들이 곧 사라질 위기에 놓여 있음을 직감한다. 하지만 작가는 구멍가게라는 작은 공간에서 편리와 효율을 우선시하는 현대 사회에서 사람들이 공감과 소통이라는 공동체 가치를 간직하기를 바란다.

한상재는 창신동에서 이발소 미장원 작업을 하였는데 이곳은 박수빈의 구멍가게처럼 서민들의 이야기꽃이 피는 사랑방이면서 재개발로 곧 사라질 위기에 놓인 가게들이라는 점에서 공통점이 있다. 저렴한 가격으로 오랜 세월 동안 동네 사람들의 머리를 가꾸어 주던 이 가게들의 풍경은 향수를 불러일으키는데 특히 이발 미용 도구들이 그러하다. 최첨단 기계와 도구들을 두루 갖춘 소위 현대식 헤어샵과는 거리가 먼 이들 가게들은 가격도 저렴하여 동네 사람들의 주머니 사정까지

배려하는 따뜻함이 있다. 또한 창신동에는 외국인 노동자들도 많이 거주하여 외국인 전용 이발소 미용실도 볼 수 있어 이색적이다. 구멍가게와 이발소 미장원은 우리의 과거이지만 현존하는 것으로 작가의 노력으로 미래에는 그 흔적들이 사진 이미지로 남게 될 것이다.

한기애는 2021년부터 서울 도심에 장인들을 사진과 글로 아카이빙하는 작업을 해왔다. 길마다 시장의 형성과 특성에 따라 장인들의 업종이 달랐는데 사직로 율곡로는 조선시대 궁궐이 있어서 과거부터 궁궐에 공예품을 제공하는 경공장의 전통이 있었다. 북촌은 종로구청과 장인들의 노력으로 조선시대 왕실에 쓰던 물건을 공급하던 경공장을 부활시켜 많은 장인들을 유치했다. 이번에 작가가 만난 침선, 목공, 염색, 옻칠, 불화, 금박, 가죽공예 장인들은 전통공예를 보존하고 현대화하는 의지를 보여주었다. 더구나 5대에 걸쳐 금박의 가업을 이어오고 있다는 김기호 장인의 이야기는 인상적이었다.

김은혜는 계동길에 늘어선 가게들을 촬영하여 오늘날 같은 장소가 어떻게 변모했는지를 알아보았다. 그중에는 여전히 그 상점이 운영되고 있는 곳도 있지만 자료조사를 통해 한의원이 아이스크림 가게로 변모하는 등 상업 공간이 변화하는 모습을 확인할 수 있었다. 또한 '대구참기름집'과 같은 곳은 소비자가 동네 사람만이 아니라 외지 관광객들도 대상으로 확대되어 여전히 계동에서 자리를 지킬 수 있음을 발견했다. 그래서 북촌 상권이 동네 사람들을 위한 생활 중심에서 외부인을 위한 관광 중심으로 시대적 요구에 따라 점차 변화해 왔음을 확인할 수 있었다.

3

장소특정적인 작업을 한 작가는 재개발로 다수 거주민들이 떠나 빈 둥지가 된 사직동 2구역을 작업한 김래희, 창신동 일대의 지형에 따른 독특한 건축물과 골목을 보여준 김연화, 한옥과 다세대 주택들이 어우러져 있는 서촌의 풍경과 역사문화적 의의가 있는 공간을 아카이빙한 한현주, 이화동 일대에 지역적 특성을 지닌 벽화들과 풍광을 담은 김선희이다.

김래희는 지금까지 현재 재개발로 부서진 종로의 예지동(2022)과 주민들이 대부분 떠나고 몇몇 집만 남아 있는 퇴계로 부근의 회현제2시민아파트(2023)를 작업했다. 작가는 올해도 낡고 오래되어 소멸될 예정인 사직 2구역을 작업하여, 재생이 예정된 도시 공간의 소멸 과정을 응시하고 있다. 사직 2구역이 2013년부터 조합을 이루어 재개발을 시도했지만 번번이 역사문화적 가치보존이라는 암초를 만나 좌절되고 다시 규제가 풀렸다. 그러나 현재는 문화재 경희궁을 접하고 있는 관계로 높이가 제한되어 재개발 진행에 어려움을 겪고 있다. 작가는 주민의 이해와 문화재 보존이라는 양립할 수 없는 갈등 속에서 이러지도 저러지도 못하는 도심재개발의 상황을 섬세하게 잡아내고 있다. 그리고 주민이 대부분 이주하여 생활 공간이 잡풀로 덮이고 폐허로 방치된 을씨년스런 현장을 담담하게 카메라에 담았다.

김연화는 율곡로 끝자락 동대문 부근에 위치한 창신동을 작업하였다. 소규모 봉제공장으로 유명한 창신동은 일제강점기시대 화강암 채석장이 있던 곳으로, 채석장 절개지 위에 축대를 만들어 위태롭게 건축물들이 들어선 특이한 풍경을 가지고 있다. 또한 도시화 과정에서 거주민이 증가하자, 필요에 의해 가파른 골목에 계단을 만들거나 여러 번 증축한 건물을 많이 볼 수 있다. 이러한 건물들을 보면 마치 층층이 쌓인 시간의 퇴적암을 보는 것과 같다. 작가는 도시개발이라는 계획에 의해 만들어진 것이 아니라 오랜 세월에 걸쳐 개인이 살기 위해 변형해 가며 만들어낸 창신동의 독특한 공간에 주목하고 있다.

한현주는 경복궁 서쪽에 자리한 서촌을 작업하였다. 서촌은 조선시대 역관이나 의관 등 전문직인 중인들이 모여 살던 곳이다. 또한 많은 작가와 화가들의 유적지들도 많고 한옥과 빌라들이 섞여 있어 전통과 현재가 혼재하는 곳이다. 지금은 실핏줄처럼 좁은 골목길에 관광객들이 몰려들고 이들을 위한 카페나 식당들이 많이 들어서고 있어 북촌만큼 과잉 관광으로 주민들이 불편함을 느끼기도 한다. 작가는 대오서점이나 박노수미술관 같은 문화시설들과 작은 개량한옥들의 현대적 쓰임 등에 관심을 갖는다. 그리하여 서촌의 전통적 가치를 보존하면서 현대와 조화를 이루는 길이 무엇인지, 주민

들이 어떻게 방법을 모색하고 있는지 등에 초점을 맞춰 작가의 예리한 시선을 보여 주고 있다.

김선희는 벽화마을로 유명한 이화동을 촬영하였다. 한국전쟁 피난민들이 낙산 성곽 아래 판자촌을 지으면서 형성된 이화동은 1958년 지어진 적산가옥 형태의 건축물들과 붉은 벽돌의 다세대 주택들이 어우러져 있다. 집들이 성곽 아래 들어서다 보니 집들도 지형에 맞게 들어서서 높낮이가 다양하다. 여기에 지역민의 삶의 모습이나 유머 넘치는 벽화가 이 마을의 정체성을 보여 준다. 한때 도시재생사업으로 그려진 벽화로 수많은 관광객들이 모여들자 사생활을 침해받은 주민들에 의해 벽화가 훼손되는 사태가 벌어지기도 했다. 하지만 작가는 이런 갈등 속에서 오래된 서울의 모습을 지니고 있는 이화동의 역사성과 정체성을 사진으로 탐구하고 있다.

이번 사진집에 특별히 작가들이 공동작업한 '경복궁 유람' 시리즈를 부록으로 실었는데, 작가들은 한국의 역사유적지인 경복궁을 관람하기 위해 다양한 한복을 입고 궁궐을 누비는 각국의 외국인들을 촬영하였다. 이런 현상의 원인은 한복을 입은 이들에게 입장료 무료라는 유인책 때문이기도 하지만 무엇보다 한류라는 시대적 조류가 반영되었기 때문이다. 이 사진들은 요즘 한국의 문화가 외국인들에게 적극적으로 소비되고 있는 경향을 보여주는 대표적인 이미지라고 할 수 있다.

4

사람들이 관심 없는, 하지만 의미 있는 작업을 꾸준히 하는 것은 매우 어려운 일이다. 서울아카이브사진가그룹은 5년째 자고 일어나면 부서지고 새로 생기는 서울 도심의 중심도로 양변을 카메라를 메고 누비고 다녔다. 작가들이 촬영한 아카이브 작품들은 사진이 가지고 있는 기록적 가치와 미래를 예견하는 지표적 가치를 충분히 구현할 것이다. 올해도 어김없이 아카이브 사진집 『사직로 율곡로 2024』를 발간하면서 이 사진집에 바친 작가들의 노고에 박수를 보낸다. 또한 서울아카이브길시리즈를 네 권째 정성 들여 만들어 주신 이규상 눈빛출판사 대표님께도 깊이 감사드린다.

Sajik-ro & Yulgok-ro 2024

Telling History with Photo Archives

Giae Han
Chair of Seoul Archive Photographers Group

1

The Seoul Archive Photographers Group (SAPG) is releasing the fourth book in the Seoul Archive Road series, which has previously published *Eulji-ro 2021*, *Jong-ro 2022*, and *Toegye-ro 2023*, and is now releasing *Sajik-ro & Yulgok-ro 2024*. The ability to produce archival photo books on a consistent basis can be attributed to two primary factors. Firstly, there is the photographers' public intention and passion to witness and document the rapid changes in downtown Seoul. Secondly, there is the power of archives, which allows for the preservation of ephemeral phenomena. The function of archival photography is to capture what is disappearing and store it as a memory.

In the context of urban development and reconstruction, the tool stores that were archived in *Eulji-ro 2021* have now been torn down and transformed into high-rise residential complexes, the space in Yeji-dong in Jongno, formerly called Clock Alley, has disappeared without a trace, and in Toegye-ro, the Hoehyeon 2nd Citizen Apartment and Hilton Hotel are in danger of disappearing from our memory along with their physical entities. Sajik-dong, where we worked this year, is covered in weeds as empty houses left by their owners awaiting redevelopment, and Changsin-dong, will be transformed into a new space, under the name of Sintong Planning, and the traces of the people who used to warm the space will disappear. As Jacques Derrida said, "Archives occur at the site of the original and structural collapse of the memory. The desire for archives comes from the compulsion to compensate for the absence of memory," SAPG's archive work was a natural impulse. We are working on archive photography as an element that leaves traces of what is disappearing from downtown Seoul and regenerates memories.

Nevertheless, these endeavours are not merely concerned with the reconstruction of bygone memories of spaces that have since disappeared; rather, they seek to narrate tales about the future through the medium of archival photographs. The evaluation and subsequent interpretation of archival photographs, which capture subjects that are present in downtown Seoul but will soon become the past and disappear in the future,

remains to be ascertained. However, I hope that these photographs will be accepted as meaningful in the future.

<div align="center">2</div>

The origin of Sajik-ro can be traced back to the Sajikdan of the Joseon Dynasty. Sajikdan, a significant historical site designated as No. 121, is situated within the confines of Sajik Park along this thoroughfare.
Sajik-ro is a substantial thoroughfare, measuring between 6 and 10 lanes, with a width ranging from 30 to 50 meters and a length of 1,800 meters. It originates at 38-1 Junghak-dong (Dongshipjagak, referred to as Eastern Cross Pavilion) in Jongno-gu, traverses Sajik Park, and terminates at 10-10 Gyobuk-dong (Independence Gate). During the Joseon Dynasty, it served as the route from Gyeongbokgung Palace to Sajikdan and to the initial Seodaemun Gate. The name "Yulgok-ro" is derived from Yulgok Yi, a prominent Joseon scholar and resident of Gwanhun-dong, Jongno-gu. The thoroughfare is characterized by its expansive width, ranging from 30 to 40 meters, and its considerable length of 3,000 meters, extending from 38-1 Junghak-dong, Jongno-gu (Dongshipjagak) to 69 Jongno 6-ga (Dongdaemun Gate), traversing Ihwa-dong intersection.(Seoul Geographical Dictionary)
The thoroughfare, which combines Sajik-ro and Yulgok-ro, spans a total length of 4.8 kilometers and is the northernmost of the primary east-west thoroughfares traversing the heart of Seoul. The road is flanked by historical edifices from the Joseon Dynasty, including Sajikdan, Gyeongbokgung Palace, Changdeokgung Palace, and Changgyeonggung Palace. It also serves as a significant landmark, as it was previously the official residence of the South Korean president, commonly referred to as the Blue House. Additionally, it is home to numerous government offices, embassies, and cultural facilities, such as the National Museum of Modern and Contemporary Art. Concurrently, numerous historic neighborhoods are situated within the city center, including Bukchon and Seochon, which have preserved their hanok (referred to as traditional Korean houses) character, and Sajik-dong, Ihwa-dong, and Changsin-dong, which are antiquated and awaiting redevelopment.
In light of this, our works on Yulgok-ro can be categorized into two primary classifications: firstly, archival work centered on objects, and secondly, site-specific work that captures the characteristics of a particular place.
Noteworthy examples include Subin Park's documentation of diminishing hole-in-the wall stores in downtown Seoul, Sangjae Han's depictions of barbershops and beauty salons that offer glimpses into the daily lives of ordinary people, Giae Han's portrayals of artisans in Bukchon, and Eunhea Kim's analysis of old shops in Bukchon, shedding light on the evolution of the area through the lens of the present. By photographing shops such as hole-in-the-wall stores, barbershops, and beauty salons that can be found in old neighborhoods, they find local features and work with craftsmen who are connected to the historical and

social features of the area, inductively telling the story of the current state of Sajik-ro and Yulgok-ro.

Subin Park has been engaged in this endeavor since 2022, and in this iteration, she presents a series of photographs from her previous work, juxtaposed with her current project on Sajik-ro and Yulgok-ro. Her photographs of hole-in-the-wall shops in Jong-ro and Toegye-ro depicted those situated amidst office spaces due to the high concentration of office buildings in these areas. In contrast, the hole-in-the-wall shops along Sajik-ro and Yulgok-ro exhibit the characteristic appearance of neighborhood corner shops found in old residential areas. The photographer acknowledges the aging nature of these neighborhoods and their susceptibility to pressures for redevelopment and reconstruction, which portends their imminent disappearance. However, she expresses optimism that, in a modern society that prioritizes convenience and efficiency, people will retain the community values of empathy and communication, despite the constraints imposed by the spatial limitations of a hole-in-the-wall shop.

Sangjae Han's experience working on barbershops in Changsin-dong, akin to Subin Park's establishment, exemplifies a communal space where narratives of local residents flourish. However, these establishments share a commonality with those on the brink of extinction due to redevelopment. These shops, which have been nurturing their communities for years with affordable services, evoke nostalgia, particularly for the haircutting implements. Contrary to the modern hair salons that are equipped with state-of-the-art machinery and tools, these establishments offer a more affordable and considerate option that caters to the financial constraints of the local community. Changsin-dong is also home to a significant number of foreign workers, which makes it an unusual location to find barber shops that cater to foreigners only. While old corner shops, barbershops and beauty salons have become a thing of the past, they still persist, and through the efforts of the photographers, their traces will be preserved in photographic images in the future.

Since 2021, **Giae Han** has been engaged in the archiving of artisans in downtown Seoul through photographic documentation and written records. Sajik-ro and Yulgok-ro, an area rich in historical significance as the former site of the Joseon Dynasty palace, has maintained a long-standing tradition of light factories providing crafts to the palace. Bukchon, through the concerted efforts of the Jongno-gu Office and local artisans, has experienced a resurgence of the light factories that historically supplied the Joseon Dynasty royal court and attracted numerous artisans. The artisans encountered, specializing in needlework, woodworking, dyeing, lacquer, Buddhist painting, gold foil, and leathercraft, exhibited a profound dedication to both preserving and modernizing their traditional crafts. A particularly noteworthy figure was Kiho Kim, who has mastered the art of gold foil creation over five generations.

Eunhea Kim photographed the shops lining Gyedong-gil to see how the same places have changed today. Her research revealed that some of these shops have maintained their operations, while others have undergone transformations, such as the transition of a Korean medical clinic into an ice cream shop. Her research also revealed that places such as Daegu Sesame Oil House have successfully adapted to the

changing times, catering not only to the local population but also to tourists from beyond the immediate vicinity. This adaptation, from a local hub for residents to a popular tourist destination, is indicative of the transformation of Bukchon's commercial area, which has evolved to meet the evolving demands of the times.

<div align="center">3</div>

Photographers who have done site-specific work include Raehee Kim, who documented Sajik District 2, a neighborhood that has become an empty nest after redevelopment displaced many residents; Yeanhwa Kim, who showcased the distinctive architecture and alleyways of Changsin-dong; Hyunjoo Han, who documented Seochon's landscape of hanoks and multi-family houses and spaces of historical and cultural significance; and Seonhee Kim, who captured and landscapes with local characteristics in Ihwa-dong.

Notably, **Raehee Kim** has worked on Yeji-dong (2022) in Jongno, which is currently demolished under the redevelopment project, and Hoehyeon 2nd Citizen's Apartment (2023) near Toegye-ro, where most of the residents have left and only a few houses remain. This year, her focus has been on Sajik District 2, a locale marked by its age and deterioration, with plans for demolition. The photographer's work is characterized by a contemplation of the process of disappearance of urban spaces that are scheduled for regeneration. Sajik District 2 has been attempting to be redeveloped since 2013, but this effort has been frustrated by the reef of preserving historical and cultural values and then has been deregulated. However, the redevelopment attempt currently faces difficulties due to height restrictions imposed because of its proximity to Gyeonghui Palace, a cultural property. The photographer's work offers a poignant reflection on the discord between the aspirations of residents for a better quality of life and the imperative for the conservation of cultural heritage in the context of urban redevelopment. The photographer's depiction of the scene, with its focus on the relocation of residents and the state of their former living spaces, which are overgrown with weeds and in a state of disrepair, poignantly captures the challenges faced by the community.

Yeanhwa Kim worked in Changsin-dong, located near Dongdaemun Gate at the end of Yulgok-ro. This locale, renowned for its history of small-scale sewing factories, harbors a distinctive topography characterized by the presence of structures erected on the incisions of a granite quarry during the Japanese colonial era. The area's unique character, shaped by its residents' necessity to navigate its topography, is of particular interest to the photographer. The urban transformation of Changsin-dong, a neighborhood without a formal urban development plan, is a testament to the resilience and adaptability of human communities.

Hyunjoo Han's interest is focused on Seochon, a locale situated to the west of Gyeongbokgung Palace during the Joseon Dynasty. This area was a residence for the middle class professionals such as interpreters and physicians. There are also historical sites of many writers and painters, and its architecture features a blend of hanoks (traditional Korean wooden houses) and low rise apartments, making it a unique space where tradition and the present coexist. Nowadays, the area has become a popular tourist destination, with its

narrow alleyways and numerous cafes and restaurants. However, this has led to concerns among residents regarding overtourism, similar to those experienced in Bukchon. The archival works encompass cultural facilities such as Daeo Bookstore and Park Nosu Art Museum, as well as the contemporary use of small hanoks. Her focus on Seochon's harmonization of tradition and modernity, as well as the residents' efforts to achieve this balance, is a salient theme.

Sunhee Kim captured Ihwa-dong, a neighborhood known for its murals. Ihwa-dong emerged as a shantytown under the Naksan Fortress during the Korean War, serving as a refuge. The architectural style of the village features a blend of structures reminiscent of the enemy-owned houses, referred to the Japanese-style houses of the Japanese colonial period, dating back to 1958, alongside red brick multi-family residences. The topography of the site, situated beneath the fortress, influenced the architectural design, resulting in variations in building heights. The murals, which depict the lives of local residents and humorous scenes, serve to define the cultural identity of the village. During the period when the murals, painted as part of an urban regeneration initiative, attracted significant tourism, a conflict arose, with local residents expressing concerns over their privacy. However, amidst this discord, the photographer undertakes a photographic exploration of Ihwa-dong, capturing its essence as a vestige of old Seoul.

As an appendix to this book, a collaborative series of the photographs entitled "Gyeongbokgung Palace Tour" is featured. In this series, the artists photographed foreign tourists from various countries wearing hanboks, traditional Korean attire, as they visited the palace. The reason for this phenomenon is partly due to the incentive of free admission for those wearing hanbok, but more importantly, it reßects the current trend of the Korean Wave. These images are representative of the current trend of Korean culture being consumed by foreigners.

<div align="center">4</div>

It is hard to consistently do work that is meaningful but that people don't care about. For five years, the members of the Seoul Archive Photographers Group have been capturing images on both sides of major thoroughfares in downtown Seoul that are constantly being torn down and rebuilt. Our archival works will serve to demonstrate the archival value of photography and its capacity to serve as a predictor of future trends. This is why we are doing this work. As we release the archive photo collection *Sajik-ro & Yulgok-ro 2024* this year, I applaud the hard work of the artists who have contributed to this photo collection. I would also like to express my deepest gratitude to Lee Kyu-sang, CEO of Noonbit Publishing, who has devoted his heart and soul to creating the fourth volume of the Seoul Archive Road series.

<div align="right">Translated by Subin Park</div>

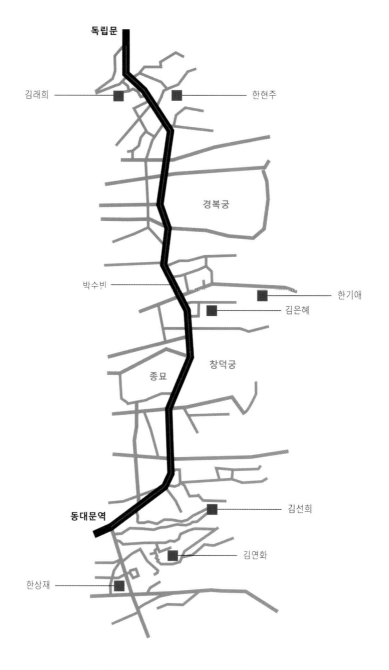

독립문

김래희

한현주

경복궁

박수비

한기애

김은혜

창덕궁

종묘

동대문역

김선희

김연화

한상재

〈사직로 율곡로 2024〉 작업 공간

차례

특정 대상을 찾아내어 아카이빙한 작가로는 도심의 사라져가는 구멍가게를 찍는 박수빈, 서민들의 일상을 보여주는 이발소와 미용실을 담아낸 한상재, 서촌 북촌의 장인들을 촬영한 한기애, 북촌의 오래된 가게를 대상으로 과거와 견주어 달라진 현재의 모습을 찾아낸 김은혜이다. 이들은 대상을 통해 지역적 특수성을 찾아내거나 그 특정 지역에서 역사사회적 특징과 맥을 같이하는 인물을 작업하여 사직로 율곡로의 현재의 모습을 귀납적으로 이야기하고 있다.

구멍가게
Hole-in-the-Walls

박수빈

Subin Park

Beginning with the Seoul Archive Photographers Group's previous projects <Jong-ro 2022> and <Toegye-ro 2023>, my interest for the past three years has been focused on the hole-in-the-wall shops that have quietly maintained their place in the ever-changing landscape of Seoul. In a world of large supermarkets and convenient convenience stores with flashy signs, there are still hole-in-the-wall shops at the corners of old downtown alleys, where well-worn items and the friendly laughter of neighbors live and breathe.

서울아카이브사진가그룹의 지난 프로젝트들인 〈종로2022〉, 〈퇴계로2023〉에서 시작된 나의 관심은 3년째 계속 '쉼 없이 변화하는 서울의 풍경 속에서 묵묵히 자리를 지키고 있는 구멍가게'에 있다. 반짝이는 간판을 내건 대형 마트와 편의점들이 즐비한 세상이지만, 여전히 구도심 골목길 어귀에는 손때 묻은 물건들과 정겨운 이웃의 웃음소리가 살아 숨 쉬는 구멍가게들이 존재한다.

사직로와 율곡로 길을 따라 독립문에서 시작해 서촌, 북촌을 지나 혜화동, 이화동, 창신동에서 작업하면서, 주로 상업지구와 업무지구인 종로와 퇴계로와는 다른 오래된 주택가 동네 구멍가게 특유의 모습을 발견할 수 있었다.

각 동네의 지리적, 역사적 특색은 구멍가게에도 자연스럽게 묻어난다. 조선시대부터 권력과 예술의 중심지였던 서촌과 북촌은 전통과 현대가 공존하는 독특한 분위기를 자아낸다. 또한 평지에 조성된 동네의 특성상 비교적 큰 규모의 건물에 자리 잡은 가게들을 발견할 수 있다. 가파른 언덕길을 따라 형성된 이화동은 예술가들의 흔적과 함께 활기찬 에너지를 느낄 수 있다.

동네 곳곳이 SNS에서 유명해져서 새로운 '핫플레이스'가 되면서 어떤 구멍가게들은 관광객들의 사진 세례를 받기도 한다. 그러나 동네 주민들에게 가파른 계단을 오르다 잠시 쉬어가는 곳에 있는 (낙산마트와 오공팔샵 같은) 구멍가게는 단순히 물건을 사고파는 곳이 아닌, 동네 사람들의 삶과 함께하는 공간이다.

봉제 공장 밀집 지역으로 알려진 창신동은, 최근에는 다문화 이웃들이 늘어나면서 기존 구멍가게들도 다문화 이웃들을 위한 상품을 취급하거나, '중국식료품점' 또는 '아시안마트' 등의 이름을 딴 새로운 형태의 가게로 변화하고 있다. 이러한 변화는 구멍가게가 단순히 과거의 유물이 아닌, 현재에도 여전히 살아 숨 쉬며 변화하는 공간임을 보여준다.

오랜 시간 한자리에서 가게를 운영하며 지역사회의 일상과 역사를 함께해 온 구멍가게의 주인들은 이제 대부분 고령에 이르렀다. 그들의 은퇴는 단순히 개인적 삶의 변화로 끝나지 않고, 구멍가게라는 작은 공간이 지닌 사회적 역할과 공동체적 가치를 점차 잃어가는 현실을 드러낸다. 구멍가게를 기록하고 재조명하는 이 작업이, 그 공간이 품고 있는 따뜻함과 기억을 보존하고 미래로 이어가는 작은 계기가 되기를 희망한다.

"신혼 무렵 장사를 시작해 20년을 하다가 지금 이 자리로 옮겨와 터를 잡았고, 또 35년이 지나 도합 55년의 세월이 지났네.

그사이 많은 것이 변했지만 늘 열심히 배웠고 잘 적응하였다 자부해.

옛날에는 전화해서 말로 상품을 주문하고 팩스로 주문을 넣었는데 요즘에는 그게 아니야.

인터넷도 배우고 스마트폰 활용도 배워 가며 했는데 앞으로 또 무엇을 더 배워야 할지, 언제까지 할 수 있을지. 요즘에는 그런 생각이 들어요."

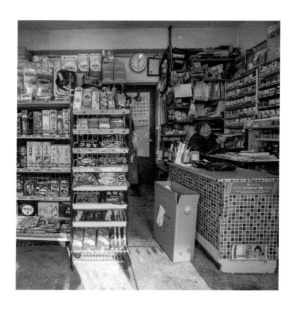

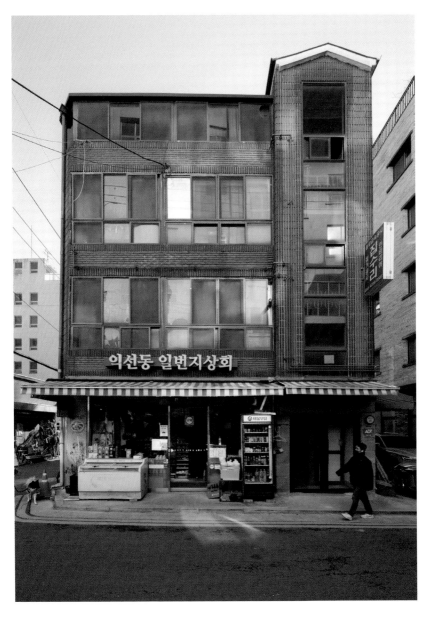

익선동 일번지상회
삼일대로32길 26

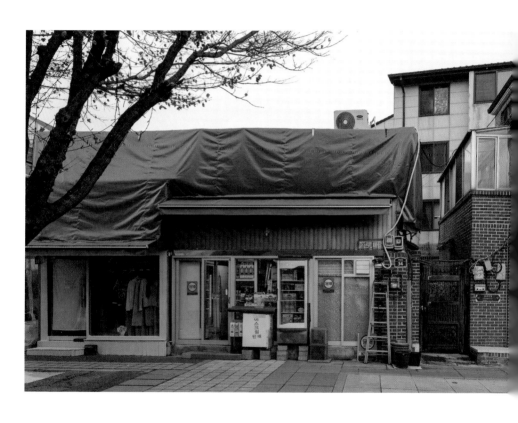

종로매점
윤보선길 34

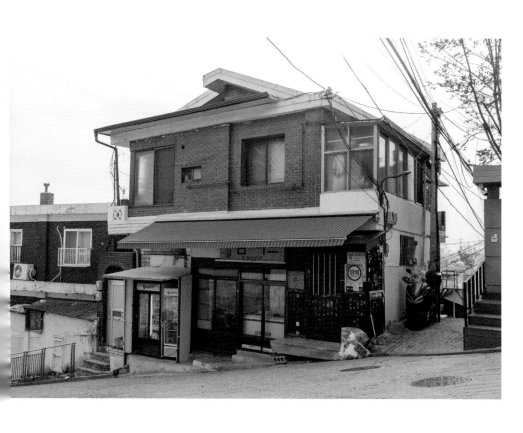

임마트
창신8길 49

"여기가 예전에 서울대학교 법대 정문 바로 앞이라, 법대문방구라고 했어. 우리가 오기 전부터 이 자리는 법대문방구였고, 우리가 이어서 법대문방구를 운영한 지도 30년이 훌쩍 넘었네.

이제 문방구는 나같이 나이 든 사람만 하게 되었어. 젊은 사람들은 타산이 맞지 않아서 주변에 큰 문방구들도 그동안 다 없어졌지. 나는 여기를 오니까 집에만 있는 것보다 재밌고, 지나가는 사람 구경하고, 찾아오는 사람과 이야기도 하고 좋아. 힘들긴 해도 일하고 싶어서 해요. 물건이 팔리거나 팔리지 않거나 신경 쓰지 않지만, 물건을 다 갖춰 놓지. 물론 오는 사람들은 많지 않아."

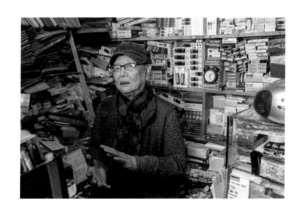

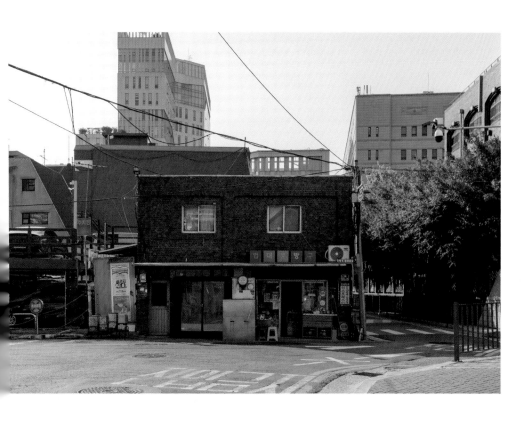

법대문방구
이화장길 14

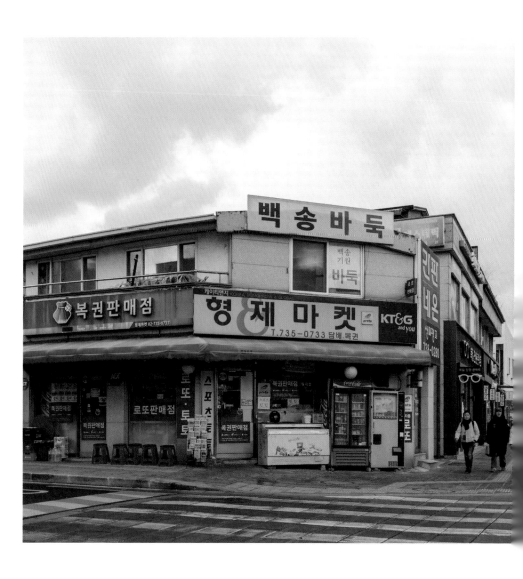

형제마켓
자하문로 39

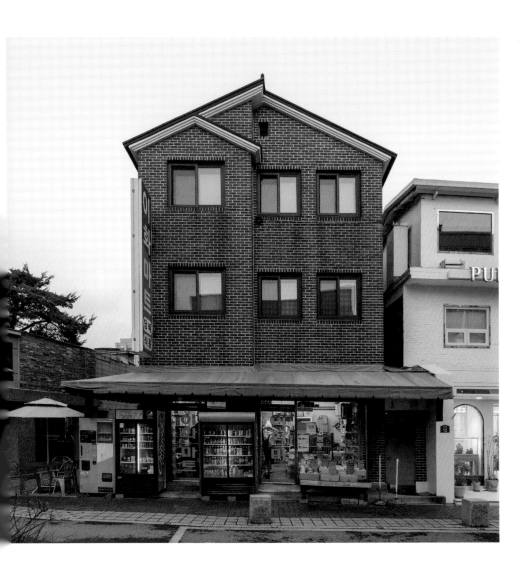

이화마트
윤보선길 16

"사직터널이 1967년에 준공되었는데, 나는 그 이전부터 이 자리에 있었어요.
지난 59년 세월 동안, 새나라 택시가 겨우 지나가던 좁은 길은 네 번 확장되어 이제 4차선 도로가 되었지.
지금 가게가 있는 건물은 1979년 12월에 완공되었어요."

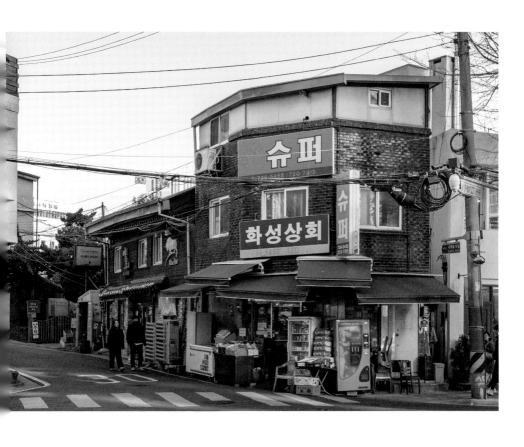

경희궁슈퍼
사직로8길 13

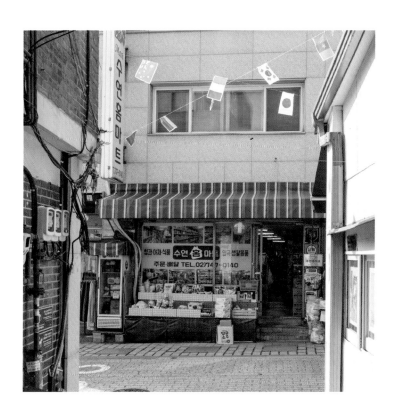

수연홈마트
계동길 99

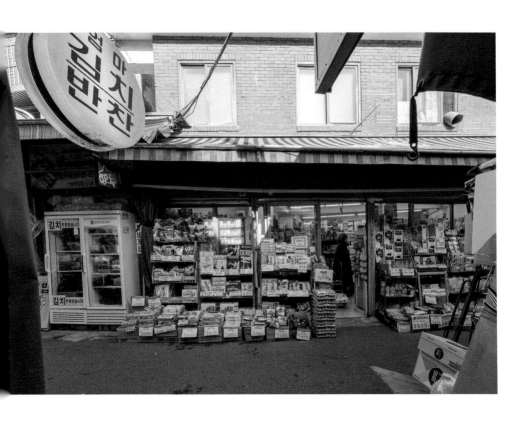

밀크마트
종로51길 9

가파른 계단이 끝나고
새로운 계단이 다시 시작되기 전

잠시 쉬어 가는 곳에
가게가 있다.

낙산마트 #01, #02
이화장1나길 17

SNS에서 유명해지면서
날씨 좋은 주말에는
굳이 찾아온 관광객들로 붐비기도 하지만
가파른 계단을 오르다 잠시 쉬어갈 수 있는 곳에 있는 이 가게는
동네 주민들에게는 여전히
단순히 물건을 사는 곳이 아니라
삶과 함께하는 공간이다.

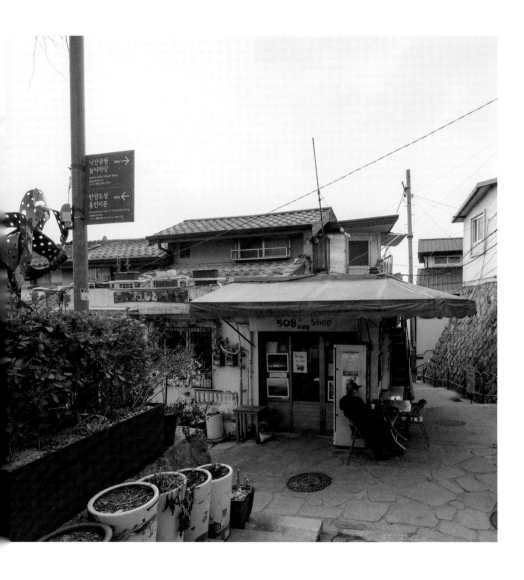

오공팔샵
낙산성곽서1길 15

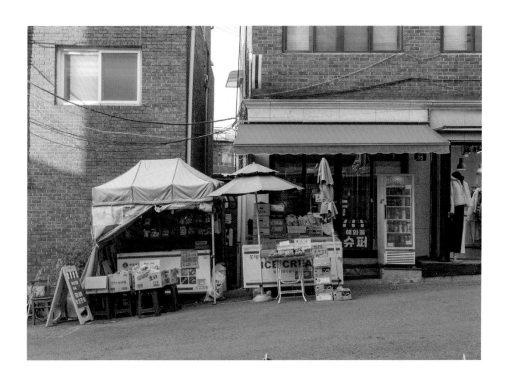

혜화동슈퍼
낙산길 15

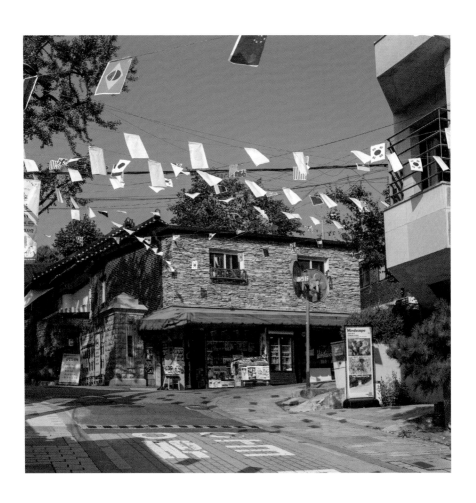

중앙상회
창덕궁길 162

창신동시장 골목에 하나둘씩 들어선 아시안 식품 가게들은
다문화 인구가 늘면서 자연스레 생겨난 변화다.

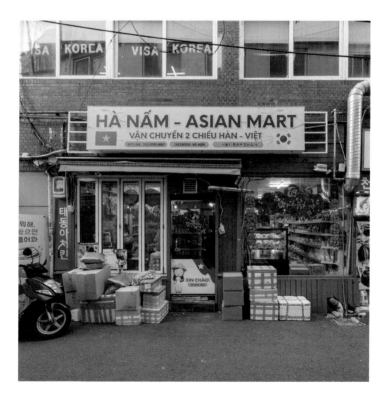

하남아시안마트
창신길 16

아시안마트
종로51나길 3

이발소 · 미장원
Barber Shops · Beauty Parlors

한상재
Sangjae Han

In an era where hair shops are the trend, there are still places that have signs that say barbershops and beauty parlors. Changsin-dong is a neighborhood with easy access to transportation and low rents. Leaning against the steep rocky mountain walls, the old houses are small and the alleys are narrow. Naturally, the main residents are the elderly and foreign workers. Due to convenient transportation and low rent, there are also inexpensive restaurants frequented by the elderly near Dongmyo Station. This is why there are many barbershops and beauty parlors that offer low-cost haircuts.

인류는 오래전부터 머리를 관리하는 데 많은 공을 들였다. 과거 신분제 사회일수록 왕이나 귀족들은 머리 모양이나 모자로 하층민과 차별되기를 원했다. 우리나라 이발의 역사는 매우 길다. 조선시대에는 '태원'이라고 불리는 이발사가 왕실 및 귀족, 일반인들의 머리를 잘라 주었다. 최초의 근대식 이발소는 단발령이 내려진 6년 후인 1901년 인사동에 자리잡은 '동흥이발소'였다. 유양호는 일본에서 이발기와 전기 안마기까지 사 와서 최신식 시설을 갖추고 영업했는데 인기가 대단했다. 인천에서도 이발소를 찾아왔다는 기록이 있다.

근대식 미장원의 기록은 1920년 동아일보에 실린 '경성미용원'의 광고를 볼 수가 있다. 운니동에 자리한 이곳에서는 '얼골을 곱게 하는 곳이올시다'라는 문구로 보아 피부를 관리해 주는 곳이었다. 그 후 1933년 종로의 화신백화점 안에 미장원을 개업한 '오엽주 미용실'이 있다. 오엽주는 전기 파마를 해서 큰 화제가 되었다. 그녀는 우리나라 최초로 쌍꺼풀 수술을 한 사람으로도 알려져 있다. 최근에 그를 모티브로 개화기 여성을 다룬 뮤지컬 공연이 열리기도 했다.

주변에서 헤어샵은 흔히 볼 수 있다. 그러나 예전에 많았던 이발소와 미장원 간판은 점점 사라지고 있다. 헤어샵이 대세인 시대에 여전히 이발소와 미장원이라는 간판은 창신동에 많았다. 이곳은 교통이 편하고 임대료가 저렴한 곳이다. 가파른 바위산 성벽에 기대어 들어선 낡은 집들은 작고 골목은 좁다. 개발이 예정된 지역이어서 신축도 어렵다. 주차 공간이 부족하다 보니 주요 이동 수단은 대중교통이나 오토바이다. 자연스럽게 노령층이나 외국인 근로자들이 많이 거주하고 있다. 인근에 저렴한 식당들과 이발소 등이 계속 성업하는 이유다. 도로변 이발소는 여러 명의 이발사를 고용하여 기계를 이용해 남자들의 커트와 염색을 하고 있다. 5분에 한 명씩 커트가 가능하다니 박리다매식의 운영이 가능하다. 손으로 머리를 다듬는 이발소는 많은 손님을 상대하기가 어려워 임대료가 저렴한 골목에 자리하고 있다. 미장원들은 도로변보다는 주로 골목에 있다. 여자들의 머리 손질은 시간이 오래 걸리기 때문에 혼자 운영하는 방식으로는 비싼 임대료가 부담될 수밖에 없다. 당연히 고객은 주변의 주민들이다. 우리 사회는 변화의 속도가 매우 빠른데 말과 글도 예외는 아니다. 사람들의 이름만 들어도 대략 세대 구분이 가능할 정도다. 거리에서 마주치는 간판도 마찬가지다. 태양, 우리, 협동, 호남, 모범, 대박이라는 간판에서 연상되는 이미지는 무엇인가? 창신동에서 만난 이발소와 미장원 간판에서는 우리가 빠르게 잃어버린 예전의 추억들을 떠올리게 한다. 오랫동안 변함없이 자리를 지키는 친근한 간판에서 편안함을 느끼고 머리를 맡기는 고객들의 마음이 느껴진다. 하지만 낡아가는 간판처럼 언제까지 자리를 지킬 수 있을지는 모르겠다.

호남이발소는 동대문시장 완구 거리에 위치하고 있다. 간판에서 알 수 있듯이 호남에서 상경한 사장님은 40여 년째 이곳에서 일하고 있다. 부부가 함께 일하는 곳으로 근처의 아파트에 살면서 소일거리로 일하는데 자부심이 대단하다. 타일을 붙인, 오래된 세면대와 어릴 적 보았던 각종 집기는 세월의 흔적을 느끼기에 충분했다. 재개발 추진위원회 간판이 붙은 상가는 갈 때마다 셔터가 내려져 있다. 주변 사람들은 모두 알고 있다. 재개발은 요원하다는 것을. 요즘은 코로나 때보다 경기가 더 나빠져 골목 상가의 반은 문이 닫혔다.

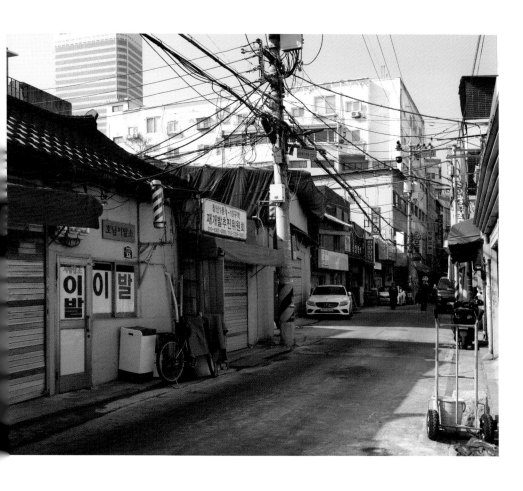

호남이발소
종로44길 32

삼성상가는 대로변에 접해 있는 60년이 넘은 노후 건물이다. 그동안 증축으로 3층을 올렸으나 지금은 개축이나 신축이 어렵다. 이곳이 재개발 예정지역으로 묶여 있기 때문이다. 건물주들은 이러한 규제가 반갑지 않고 하루빨리 해제되기를 원한다.

이발관은 건물 뒤쪽 주차장에 접해 있는 창고에 자리하고 있다. 근처에 드나드는 단골들만이 알 수 있는 장소다. 5년 전에 영업을 시작해 부부가 함께 일하고 있다. 사진 찍는 동안에도 끊임없이 손님들이 찾아왔다. 머리 손질을 잘하고 저렴한 가격으로 서비스하는 것이 비결이다.

태양이발관
종로 336

우리이발관은 여러 명의 직원을 고용하여 5분에 한 명씩 이발을 한다. 여기서는 가위가 아닌 기계를 이용하여 빠르게 많은 손님들을 받는다. 염색 또한 저렴하게 할 수 있다. 이것은 도로변에 접한 가게의 임대료를 감당하기 위한 방법이다. 일명 이발공장이라 불리는 곳이다. 같은 건물에는 저렴하게 식사를 할 수 있는 식당들이 입점해 있다. 하루 종일 많은 사람들이 드나드는 이유다.

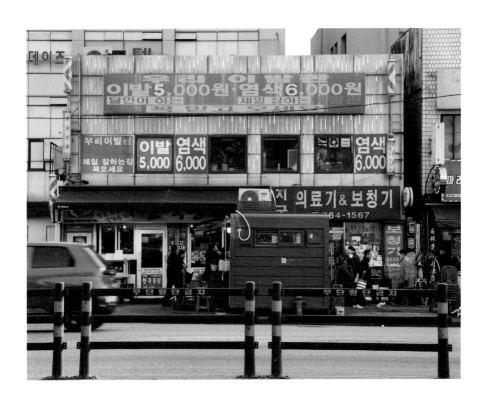

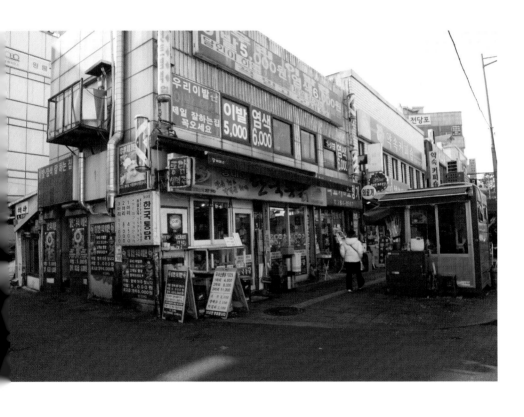

우리이발관 #01, #02
종로 304

가을에 처음 방문한 후 겨울에 다시 갔더니 간판이 바뀌었다. 상호는 그대로인데 옆에 뽀빠이 비닐봉지와 나란히 통일된 디자인으로 달았다. 예쁘게 가게의 캐릭터를 만들어서 보기에도 좋았다. 앞에는 의자를 내놓아서 지나가는 이들이 앉아서 쉬기도 한다. 새로운 간판에 투자할 만큼 적극적인 사장님은 귀찮아하지 않고 질문도 던져가면서 빠르게 가위질을 이어갔다. 주변에 도장가게와 전단지 인쇄소 등 작은 업소들이 빼곡한 골목에서 산뜻한 컬러를 만나는 것은 기분 좋은 일이다.

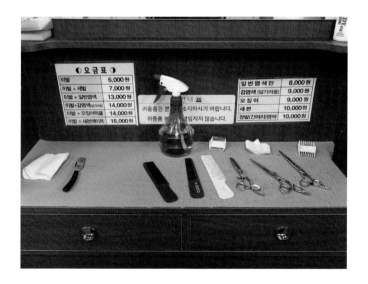

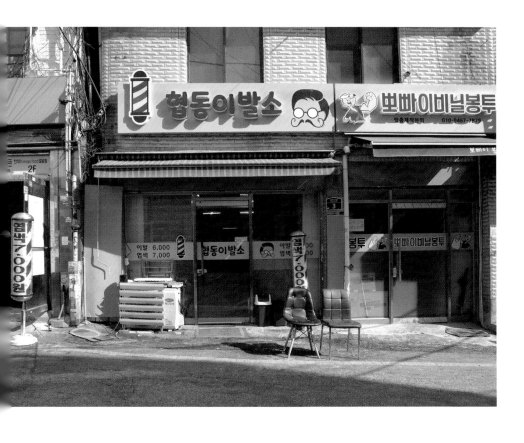

협동이발소 #01, #02

종로54길 3

50여 년을 이용업에 종사한 사장님은 창신동 이발소의 산증인 중 한 명이다. 주변의 이발소들이 문을 닫고 큰 이발소의 직원으로 신분이 바뀌고, 이발소의 문화가 변해 가는 것을 지켜봤다. 이제 칠십이 넘은 부부는 도란도란 소일거리로 일한다지만 손님은 끊이지 않았다. 오래전 은퇴한 국회의원도 멀리서 찾아오는 단골손님이라고 자랑했다. 책꽂이에 붙어 있는 김구 사진과 역사 비디오, 책 들이 그의 정치적 성향을 말해 주고 있다. 뛰어난 기술과 자신감에서 우러나오는 행동이다.

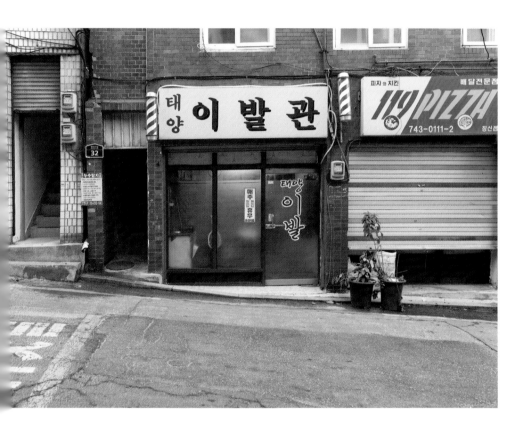

태양이발관 #01, #02
창신5길 32

태양이발관에서 사용하는 도구들.

자동 면도기가 보편화된 지금도 사용하는 50년 이상 된 구식 면도칼.

면도할 때 바르는 비누 거품 통과 솔.

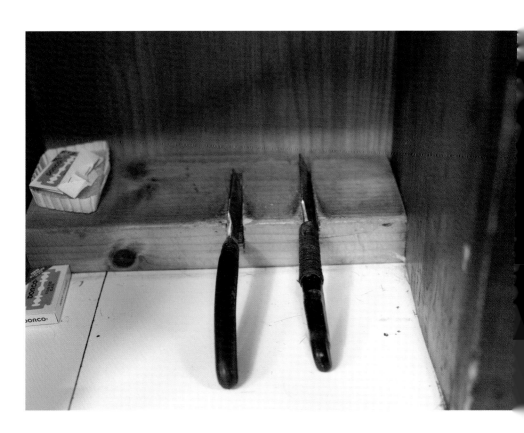

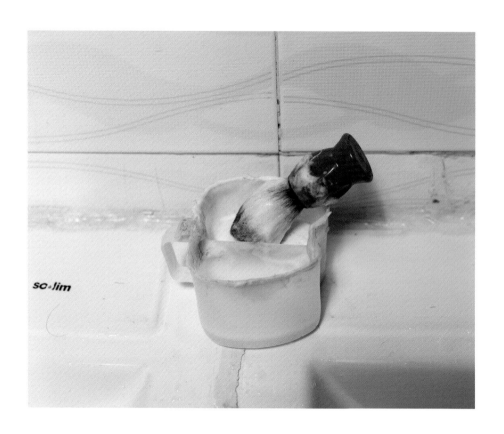

태양이발관 #03, #04
창신5길 32

모범이발소가 자리한 골목은 밝은 한낮에도 어두컴컴하여 이발소를 상징하는 회전 간판의 불빛이 선명하게 보였다. 골목 어귀에서 보이지 않던 간판은 좁은 입구 앞에 서야 비로소 보인다.

동묘역 뒤쪽에 자리잡은 지역은 재개발을 앞두고 있어서 어수선하고 낡았다. 건너편의 고층아파트와 대조를 이루는 주변은 노점상들이 자리해서 잡다한 것들을 팔고 있었다. 누가 사갈까 싶은, 낡고 사용처가 불분명한 것들이 어지럽게 널려 있다. 딱히 필요한 것이 없었지만 느릿느릿 둘러보았다. 옆집에서 국밥을 먹은 두 노인이 이발소 문을 열고 들어갔다. 잠시 열린 문 사이로 보이는 내부는 비좁았다.

모범이발소
지봉로 4-8

문밖에 화초를 길러서 회색빛 골목에 생기를 불어넣는 문미용실.
몇 마디 대화는 나눴으나 예약 손님이 있다는 이유로 내부 촬영은
어려웠다.
염색이나 커트를 하려 했으나 역시 거절당했다.
골목 깊숙한 곳에 자리한 미장원들은 동네 고객을 상대로 영업하는
방식이어서 외지인에 대하여 배타적이었다.

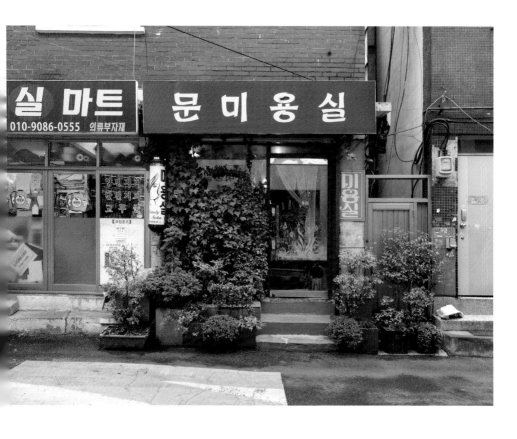

문미용실
창신5나길 29

창신동에는 오토바이가 아주 많다. 이동 수단이자 골목에 입주한 재봉과 관련된 물품을 운반하는 데 필수적으로 필요하기 때문이다. 온종일 들리는 오토바이 소리는 창신동에 활기를 불어넣는다. 그만큼 일거리가 많다는 증표다. 오토바이들이 떠나고 나면 이곳은 활기를 잃고 사람들도 떠나게 될 것이다.

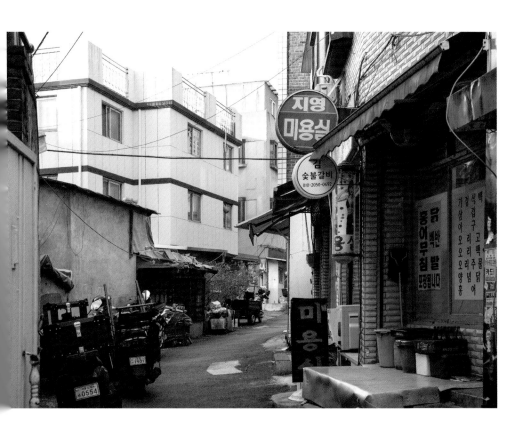

지영미용실
창신5길 24-1

창신시장 주변에는 베트남과 네팔인들이 많이 거주하고 있다. 당연히 이들을 위한 식료품점과 식당들이 있다. 주변 봉제업체에서 일하는 베트남 사람들도 자주 보였다.

베트남 거주자들이 많으니 당연히 미용실도 필요할 것이다. 사진을 찍고 있으니 남자가 나와서 왜 사진을 찍는지 묻는다. 우리말 사용이 능숙해서 외국인임을 눈치채지 못했다. 얼굴에 약간의 경계심이 묻어 있어 물어보니 베트남인이었다. 사진 찍는 취지를 말하고 들어가 봐도 되는지 물으니 웃으며 거절했다.

개업한 지는 4년 되었다. 유리창을 통해서 본 내부에는 젊은 남녀 미용사와 손님이 있었는데 모두 베트남인이었다. 간판처럼 성공하라고 덕담하고 물러났다.

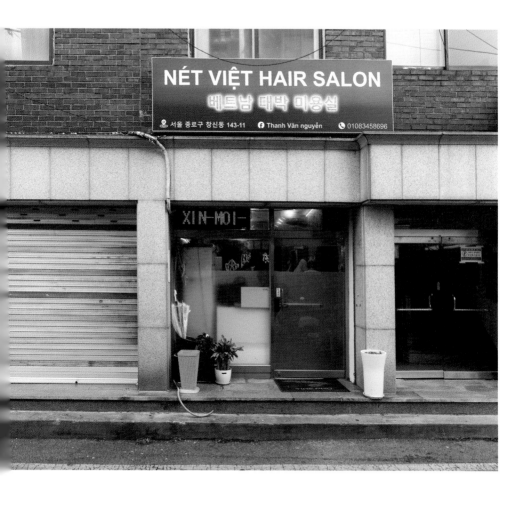

베트남대박미용실
종로51가길 8

사직로 율곡로의 장인
The Craftsmen in Sajik-ro and Yulgok-ro

한기애

Giae Han

In 2024, I met artisans and craftsmen in Sajik-ro and Yulgok-ro in downtown Seoul, neighborhoods where many high-ranking officials and artisans associated with the Joseon Dynasty palaces lived, who continue to carry on their traditional crafts today. In Bukchon, woodworking artisans who restored palace gates, gold leaf artisans for royal ceremonial clothing, traditional dyeing artisans, Buddhist painting and Dancheong(traditional Korean multicolored paintswork) restoration artisans, lacquerware artisans, and needlework artisans are continuing the tradition of light crafts. In addition, leather craft artisans in Seochon are presenting creative works. They are working to revive traditional crafts that are on the verge of extinction, develop them in a modern way, and preserve cultural heritage.

서울 도심에 동서로 놓은 큰길 가운데 조선시대 대표적인 역사적 건축물인 사직단, 경복궁, 창덕궁, 창경궁 앞을 지나가는 대로가 사직로와 율곡로이다. 이곳은 서촌과 북촌을 끼고 있어서 예로부터 고관대작들이나 궁궐 업무에 종사하던 사람들, 또는 궁궐에 물건을 공급하는 사람들이 거주하던 곳이다. 특히 북촌은 왕실 수요품들을 공급하는 수공업 활동을 하던 조선시대 경공장(서울의 관청 장인)들이 많이 거주하던 곳이다. 이제 이런 전통은 사라졌지만 종로구청에서 북촌 한옥을 매입하여 장인들에게 빌려 주는 제도를 마련하고 또한 북촌 장인들의 노력으로 경공장의 전통을 부활시켰다. 그래서 다양한 분야의 장인들이 작품제작과 기술 전수교육 등의 활동을 하며 전통을 되살리는 데 앞장서고 있다.

2024년에 만난 장인들 역시 종로나 을지로 퇴계로와 마찬가지로 사직로 율곡로에서도 그 지역의 역사성에 기반하고 있다. 궁궐이나 큰 절 문을 복원하는 목공예장인 심용식, 5대째 왕실 의례복에 금박을 새기던 집안의 가업을 잇고 있는 금박장인 김기호, 끊어진 쪽의 남색을 되살린 어머니의 뒤를 이어 염색의 전통을 잇고 있는 염색장인 홍루까, 부모의 가르침으로 불화, 단청 등의 복원에 힘쓰고 있는 불화장인 김도래, 서양화 전공이지만 뒤늦게 우리 옻칠 공예에 매료되어 인생을 바꾼 옻칠장인 나성숙, 그리고 할머니의 손재주를 이어받아 침선으로 전통의 저변을 넓히는데 열정을 바치는 침선장인 진두숙 등 북촌에서 만난 이들이야말로 과거 경공장의 현현들이 아닐까 싶다. 서촌은 가죽공예 장인들과 유리공예 장인들이 있었는데 이번에 가죽으로 창의적인 작품을 창작하는 가죽공예 장인 박준범을 만날 수 있었다. 섬세하게 만들어진 한반도 가방 같은 그의 작품들은 한국적이면서 독창적이었다.

그동안 을지로 종로 퇴계로에서 근대화의 역군이 되어 기술 하나로 산업사회의 주역으로 살아오신 여러 장인들을 만났지만 이번 사직로 율곡로에서는 소멸되어 가는 전통공예를 살리고 현대화하여 한국의 뛰어난 문화와 기예를 유구히 보존하려는 장인들을 만나 또 다른 의미가 있었다. 이 장인들의 피나는 노력이 대중에게 빛나기를 카메라 든 사진가는 소망한다.

옻칠장인 나성숙 (1952년생)

초등학교 4학년 때 미술실기대회를 나가서 뜻밖에 문공부장관상을 받았어요. 이게 계기가 되어서 시각예술을 하게 되었어요. 이화여중 들어가서 미술반 하면서 덕수궁 돌담길에서 전람회도 하고 이화여고 때 예능반에 가서 서울대 미대를 진학했지요. 당시 고삐 풀린 망아지처럼 모범생이었던 내가, 대학에 가서 학교도 안 가고 날라리처럼 신나게 놀았지요. 이후 이런 경험이 문제아들을 지도할 때 많은 도움이 되었어요. 내가 스물일곱 살부터 교수를 했으니까 38년쯤 했나 봐요. 사실 고등학교 때 공부를 잘해서 의대나 법대를 가라고 했는데 지금 생각하니 미대 간 것이 잘한 것 같아요. 사람들이 나이가 드니까 죄다 예술하러 오데요.

옻칠을 하게 된 것은 특별한 계기가 있어요. 어렸을 때부터 서양미술 쪽으로 계속해오고 시각디자인 교수를 했으니까, 살아온 경력으로 볼 때 옻칠은 내게 생뚱 맞은 것이었지요. 서양미술 교수가 전통미술에 눈뜬 계기는 개인적인 슬픔과 관계가 있어요. 남편과 갑자기 사별하게 되면서 깊은 슬픔에 빠져 있었어요. 이런 모습을 본 큰외삼촌이 "이제 그만 슬퍼하고 새로운 것을 해라. 전통예술하면 좋겠다"고 제안하시는데 갑자기 확 들어오는 거예요. 그래서 2006년 쉰둘에 한국전통공예건축학교를 추천 받았고 개강 전에 온라인으로 공부하면서 옻칠에 대해 알게 되었고, 일본에 가면 옻칠을 잘 배울 수 있다고 해서 모리오가미술관에서 선생님이 오전에 알려주는 대로 따라서 했지요. 광작업까지는 못 배우고 한국에 와서 한국전통공예건축학교 코스를 등록했지요. 일주일에 네 번을 가서 옻칠과 소목과 장석과 한옥에 대해 배웠어요. 조교의 도움으로 2년간 거의 몰두하면서 즐겁게 배웠어요.

그해 여기 북촌에 한옥을 사고 맨처음 한 일은 서울과학기술대와 손잡고 전통공예 최고위과정을 한 일이었어요. 그때 유홍준, 안숙선 등 유명한 분들이 많이 오셔서 공부했지요. 2008년부터 2012년까지 한 4년을 운영했답니다. 당시에 수업 내용 중에 의무적으로 소반 만드는 과정이 있었는데 헌법재판소장이나 고등법원장이나 모두 앉아서 소반 칠하기 위해 사포질했던 기억들을 이야기하곤 합니다. 이후에 옻칠학교를 했으니 그것도 18년쯤 되었네요. 북촌전통공방협의회는 초기에 심용식 홍루카 장인님 등 열몇 집하고 의기투합하여 만들었어요. 지금은 스물다섯 분 이상이 참여하고 있어요. 북촌에 전통공예의 기틀을 마련한 것이라 잘한 일이라 생각해요.

앞으로 바라는 일은 전통공예를 학교 미술과정에 편입해서 학생들에게 가르치면 좋겠어요. 이케아가 있는 스웨덴은 모든 대학생이 1학년 1학기에 공예를 필수로 들어야 한대요. 그래서 북유럽 공예가 얼마나 떴어요. 한국 전통공예도 빛을 볼 날이 있었으면 좋겠어요. 내가 천성에 교육자의 기질이 있는 것 같습니다. 앞으로 남은 여생은 옻칠학교를 번성시켜 전통공예가를 양성하는 일로 보내려 해요.

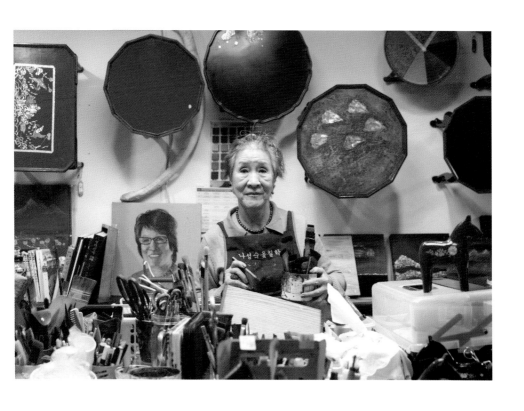

서로재 나성숙
북촌로6길 32-1

서로재의 옻칠 공예도구

불화장인 김도래 (1974년생)

저는 서울 종로구에서 태어나서 아버지가 하시던 불화와 단청의 일을 하게 되었어요. 돌아가신 아버지가 제 스승이신 셈이지요. 사실 어머니도 남편도 시아버님도 모두 이 일을 하니 집안 전체의 가업이지요. 아버지 성함은 김익홍이신데 불교미술의 대가이신 일섭 스님의 제자이시지요. 엄마는 결혼하신 후 아버지에게 불화를 배우셨어요.

어렸을 때 저는 불교미술을 하고자 하지 않았어요. 그래서 도망 다녔지요. 중학교 때 제가 처음 그림을 그리기 시작했는데 첫날 유화를 그렸어요. 그날 엄마가 붓을 꺾고 캔버스를 찢으면서 너는 불교미술을 해야 하는 사람인데 쓸데없는 짓을 한다고 야단을 치셨어요. 그리고 하려면 동양화나 서예를 해야 한다면서 강요하셨지요. 이후에는 제 밑에 남동생이 저랑 열아홉 살 차이가 나요. 그래서 엄마 말씀이 네가 이것을 익혀서 네 동생에게 가르쳐야 한다고 하시면서 너는 그 사다리 역할을 하기 위해 엄마 아빠가 알고 있는 것을 고스란히 배워서 네 동생에게 넘겨야 한다고 하셨으니 더욱 반발심이 컸던 것 같아요. 20대 초반까지 반발하다가 주변에서 잘한다, 재능 있다고 자꾸 칭찬해 주시고, 공부를 하면서 점점 불교미술에 매료되어 20대 중반부터는 숙명으로 받아들였지요.

그런데 부모는 자식의 미래를 보나 봐요. 제가 지금 부모의 기대처럼 사람들에게 불화를 가르치고 불화 전통을 이어가고 있네요. 부모님이 제게서 일찍 싹을 보시고 키우시려 한 것 같아요. 대학에서 불교미술을 전공했고 전통문화대학에서는 미술사와 보존과학을 전공했어요. 그래서 저는 지금 문화재 수리기술자이고 문화재 복원하는 일을 하고 있

어요. 건축물이나 단청, 불화, 불상 등을 복원하는 일을 하고 있지요. 대표적으로 월정사의 비로자나불 불상이 가슴 중간이 깨져서 보존처리한 일도 있고요. 국보 보물인 월인석보와 같은 서책들을 복원한 일도 있고요. 지금 덕수궁 석조전도 보존 처리하고 있어요. 파고다공원 경천사지10층석탑, 한양도성, 조계사 대웅전 등등 그동안 해온 일이 다 기억할 수 없을 만큼 아주 많아요.

이 일을 하면서 가장 힘들었던 것은 차별이었어요. 아버지가 불상에 개금하는 일에 전승자였고 저는 계승자였지만 여자라는 이유로 문전박대를 많이 당했어요. 한번은 해인사에 개금할 일이 있어서 엄마랑 지원을 했고 수락되어 절에 갔는데 여자들이라고 거절당했어요. 엄마 성함이 남자이름 같아서 수락을 한 거더라고요. 감히 여자가 불상에 개금을 하고 불화를 그리고 단청하냐는 거지요. 그래서 눈물을 삼킨 적이 많았어요. 이런 일을 겪을 때마다 오기가 생겨서 더 열심히 공부하게 된 것 같아요. 오히려 성장의 원동력이었지요.

단청을 복원하고 문화재 복원하는 일은 문화재를 지키고 살리고 있다는 자긍심을 느끼게 합니다. 그리고 저는 22년째 학생들을 가르치고 있어요. 학생들이 오랫동안 제게 배움을 얻어 성장하여 이 일을 하는 것이 제게는 큰 보람입니다. 저는 문화유산을 보존하는 일을 하는 친구들을 위해 문화재단을 만드는 게 미래의 소망입니다. 그래서 학생들이 마음 놓고 배우고 돈도 많이 들지 않도록 해주고 싶어요. 그리고 문화재 복원뿐만 아니라 예술가로서 개인작품도 열심히 하려고 합니다.

북촌불교미술보존연구소 김도래
창덕궁5길 4

목공예 장인 심용식 (1953년생)

서울시 무형유산 소목장 심용식입니다. 55년째 목수일을 하고 있네요. 내 고향이 충남 예산 수덕사 근처인데 예산이 특이하게 목수들이 많아요. 현재 목수들 70퍼센트가 그 지방 출신이에요. 우리 초등학교 앞에 충남 무형문화재이신 조찬영 선생님이 운영하시던 목공소가 있었어요. 거기 가면 그렇게 소나무 냄새가 좋더라고요. 나도 목수가 되고 싶다고 생각했어요. 우리 아버지가 뭔가를 잘 만드는 재주가 있으셨어요. 아마도 칠남매 중에 내가 그걸 물려받았나 봐요. 그래서 초등학교 졸업하고 서당에서 한문 공부하다가 열다섯부터 거기 가서 목수일을 배우게 된 거에요

스물다섯까지 예산에 있다가 군대 다녀와서 더 많이 배우고 일하고 싶어서 서울로 오게 되었어요. 당시 서울역 부근에 궁궐문을 잘 만드시는 최고 목수 최영환 선생님께 무보수로 2년 반을 공부했지요. 그새 너무 돈이 없어 돈 벌러 중동 건설현장도 다녀왔어요. 그리고 돌아와서 최 선생님께 좀더 배우다가 서른쯤에 서울역 달동네 꼭대기에 한 평짜리 공방을 차리고 개업을 했지요. 사실 당시에 집들이 양옥으로 개조되어 지어지다 보니 개인이 주는 일거리는 별로 없었는데 잘한다는 소문이 나서 절에서 문 짜주는 일거리가 많이 들어왔어요. 오랜 세월 동안 큰 절은 제 손길이 안 닿은 데가 없지요. 불국사, 송광사, 동학사 등의 큰 절에 문을 짜주었는데 지금도 가서 작품을 보면 정성 들여 만든 보

람이 느껴져요. 예전에는 목수가 상, 장롱, 문, 가구들을 구분없이 다했는데 이제는 분야별로 나뉘어서 저는 문으로 특화된 장인이죠. 절 문을 한참 만들다가 궁궐에서도 의뢰가 들어와 한동안 궁궐 문을 만드는 일을 했어요. 궁궐 문 중에서도 창경궁 문이 가장 아름다워요. 앞으로 궁에 가시면 문들이 어떻게 생겼나 유심히 보시면 궁마다 다르다는 것을 알 수 있어요.

북촌의 청원산방은 2006년 들어왔어요. 이듬해에는 여기에 목수학교를 세웠어요. 여기서 집 만드는 것을 제외한 목수일은 다 가르쳐요. 작은 가구나 문 짜는 일, 조각하는 일들이죠. 이곳에서 이삼 년 교육을 받으면 전수자가 되고 더 공부하면 이수자가 되지요. 지금은 내가 알고 있는 모든 것을 남김없이 학생들에게 전수하려 해요. 오랫동안 해서 체계적인 교육과정이 잘 짜여져 있어요. 특별히 내 인생에 의미 있는 일은 경복궁, 창덕궁 수리공사에 참여해서 복원에 힘쓴 것과 큰 절들 중앙에 내 작품이 다 하나씩 걸려 있는 것이에요. 앞으로 하고 싶은 일은 전통 창호의 기술과 문양 등에 관해 책이 우리나라에 한 권도 없어요. 그래서 전통 문에 관한 책을 펴내고 싶어 준비하고 있어요. 평생 닦은 기술을 제자들에게 물려줄 수 있고 원 없이 문화재 복원하는 일에 기술과 재능을 쓸 수 있었으니 운이 좋은 사람이지요. 기술만 있다고 인생 다 잘 풀리는 건 아니니까요.

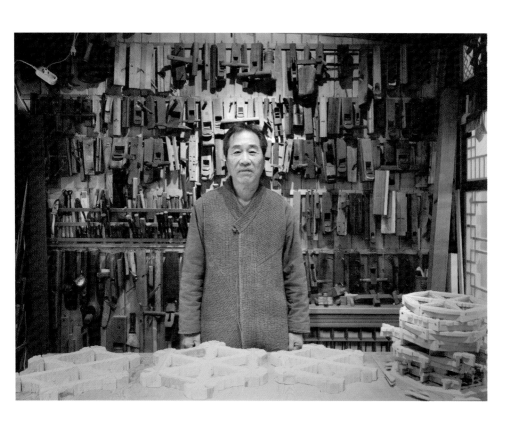

청원산방 심용식
북촌로6길 27

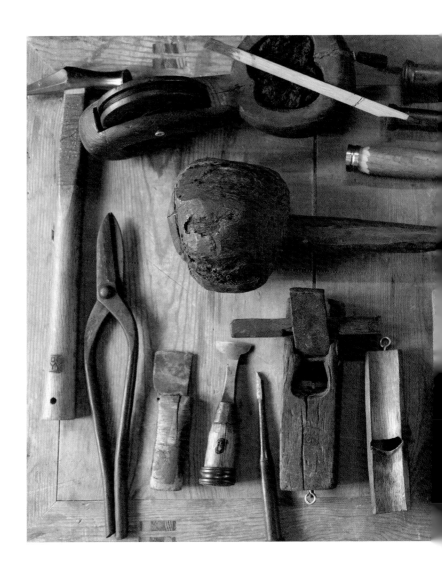

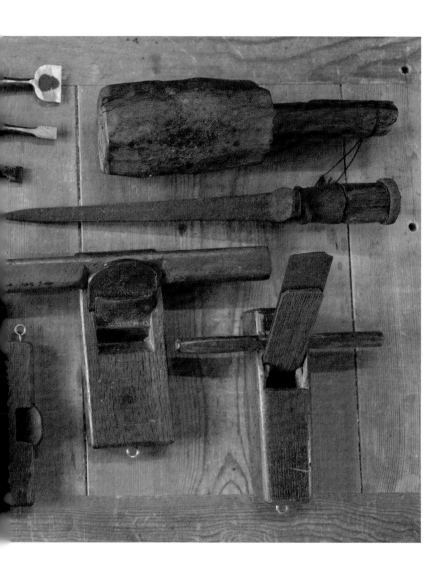

청원산방의 목공도구

염색장인 홍루까 (1958년생)

2010년 10여 명 장인들이 모여서 북촌전통공방협의회를 만들었어요. 당시 종로구청장님이 적극적으로 도와주셨어요. 북촌에 지금은 30여 공방이 되었지요. 전세계에 전통공예장인들이 모여 있는 마을은 북촌이 유일무이해요. 김영종 종로구청장님을 설득해 한옥 한 채를 무상으로 받아 북촌공예체험관을 어렵게 설립했지요. 관리는 종로구청 문화관광체육국에서 해요. 북촌을 찾아 오시는 분들이 한옥만 보는 것이 아니라 이곳에 와서 전통공예를 몸소 체험하면서 마을을 깊이 알게 되지요.

어머니가 북촌에서 매듭공예를 하셨어요. 기예가 높으셔서 높은 경지에 있으셨지요. 집안의 예술적 기운에 이끌린 건지 저도 미대에 가서 디자인을 선공했어요. 처음부터 염색공예를 한 것은 아니었어요. 개인사업하면서 어머니가 매듭 공예할 때 실을 염색해서 쓰셨는데 염색이 보통 일이 아니어서 힘이 많이 들지요. 스무 살부터 이것을 도와드렸지요. 그 때는 몰랐는데 마흔 살 전후에 IMF가 오면서 일을 쉬고 어머니를 본격적으로 도와드리면서 자연의 빛깔에 깊이 빠져서 염색으로 전업을 하게 된 거지요. 처음에 염색 공부할 때 배울 곳이 별로 없었어요. 그래서 박물관이나 국회도서관에서 논문들을 찾아 읽고 실제 그 방법대로 염색하면서 터득했지요. 논문도 부실한 거 많아요. 거기 써 있는 대로 해서 실패를 많이 경험했어요. 어머니 말씀이 맞을 때가 더 많았어요.

어머니는 염색을 색깔별로 다 했는데 당시 쪽이 멸종되다시피 해서 파란색 나는 게 없었대요. 그래서 쪽염색을 한다는 나주에 문평마을을 수소문해서 찾아갔대요. 그런데 거기서 하는 말이 조상 때부터 쪽농사를 지었는데 이제는 씨앗도 없다고 하더래요. 사실 근대 오면서 화학 염색이 들어와 천연 염색이 사라지게 된 거죠. 그래서 어머니가 일본에서 딱 밥 한 숟가락 정도의 씨앗을 구해서 쪽농사를 의

뢰했대요. 두 해는 실패했고 삼 년째 성공해서 80년 초에 드디어 쪽염색을 할 수 있었다네요. 쪽농사를 지은 윤병운 어르신은 나중에 쪽염색으로 국가무형문화재가 되었지요. 그분이 조선일보에 인터뷰한 내용에 이런 사연과 함께 어머니 조일순의 함자가 나와 어머니의 쪽복원을 위한 공로가 인정이 된 거죠. 쪽염색이 다른 천연 염색보다 어려워요.

나는 지금까지 쪽만 깊이 팠죠. 쪽 연구를 위해 일본에 가서 공부도 했어요. 사실 우리가 쪽씨앗도 잃어버리고 있을 때 일본은 쪽의 파란 색깔을 다양하게 발전시켜왔지요. 사람들이 쪽의 파란색을 일본풍이라고 하는데 임진왜란 때 도자기 장인만이 아니라 쪽염색 장인도 잡아갔다는 기록이 있어요. 전에 어머니들이 남색 치마를 입고 다녔는데 그게 바로 우리의 색깔이지요. 원래 우리 건데 일본풍이라고 하는 생각들이 아쉬워요. 내가 제자들에게 늘 하는 말이 무조건 한국적 문양을 넣어 작품을 하라고 추천해요. 신라 금관이나 궁의 문살 등의 문양을 이용해서 작품을 하곤 했어요. 염색으로 회화도 하는데 한국적 풍경을 살려 작품을 만들었지요. 우리의 남색을 찾는 게 정말 중요해요.

아들도 염색을 해요. 한번은 가족 전시를 하게 되었어요. 어머니는 매듭공예를, 여동생은 조각보를, 나는 염색 작품을 했는데 이때 아들이 염색으로 함께 참여했어요. 어머니에 이어 나를 거쳐 아들까지 3대가 쪽염을 한다는 것은 고마운 일이죠. 앞으로 나는 작품 중심으로 하려 해요. 내년에 개인전 준비를 하고 있어요. 염색으로 표현할 수 있는 회화적인 작품들을 하려고 해요. 수많은 기법이 있거든요. 또 전통공예보존에 목소리를 내려 해요. 장인들이 최소한 생계를 이을 수 있도록 국가가 잘 제도화해주면 전통공예가 끊어지지 않고 계승될 수 있으리라 생각합니다.

하늘물빛전통천연염색연구소 홍루까
종로63라길 8 승리빌딩 6층

금박장인 김기호 (1968년생)

우리집은 조선 시대 철종 때 고조부부터 금박일을 해온 집안으로 6대째 가업을 이어오고 있어요. 영조 때 사치를 금지하여 쇠퇴했던 금박 기술이 철종 때 재부흥했다고 해요. 그 때 김완형 고조부님께서 내수사에서 금박의 총책임자로서 시정이라는 벼슬을 하셨는데 금박관련 일을 대를 이어 하게 된 계기가 되었지요. 김원순 증조부님께서는 의궤에 5번 존함이 나오는데 명성황후 국장 도감 의궤를 보면 부금장이란 직책으로 기록되어 있지요. 그리고 1906년에 태어나신 김경용 조부님께서는 조선왕실의 마지막 부금장이셨는데 왕실 기록에는 없고 『인간문화재』(예용해)라는 책에 금박장인으로 올라가 있으시죠. 아버지 김덕환도 금박 기술을 이어받아 사셨고 어머니 고모들 모든 가족 구성원들이 금박만이 아니라 수의도 짓고 염색하고 화관도 만들며 가업을 승계했어요. 그리고 제가 그것을 잇고 있고 제 아들도 최근에 이 일을 하게 되었지요.

사실 아버지의 경우 상고 나오셔서 무역회사를 다니며 이 일을 이어받지 않으려 했는데 일하고 오면 할아버지가 저녁마다 이 일을 시켰대요. 나중에 할아버지가 편찮아지면서 내가 안하면 가업이 끊어지겠다는 생각이 들어 사표 내고 이 일만 하게 되셨대요. 저도 기계공학을 전공해서 회사를 다녔는데 아버지가 편찮아지시니까 나 아니면 가업이 끊어지겠다 싶더라고요. 또 집안에서 대대로 쓰던 도구들도 박물관에 전시될 뿐 쓰이지 않는 물건이 되겠다 싶은 거예요. 이참에 가업을 승계해야겠다고 결심하고 1996년 12월에 사표 내고 1997년 1월 1일부터 본격적으로 아버지의 기술을 전수받고 이 일을 하게 된 거죠. 올해로 28년 되었네요.

2006년에 분당에서 고향인 종로 정독도서관 근처로 공방을 옮겼어요. 처음에는 석 달 동안 일이 하나도 안 들어오더라고요. 그때 이 일을 계속해야 하나 회의감이 들었어요. 그런데 어느 날 국가무형유산 침선장이신 구혜자 선생님 제자가 일을 맡기러 오셨어요. 이를 계기로 다시 기운을 차리고 손상된 도자기 가져다가 부금도 하고 금박작품을 액자에 넣어 팔기도 했어요. 상품이 많아지니 볼 만한지 외국인도 가게 들어와 흥미를 보이곤 했지요.

한번은 경복궁 민속박물관에서 어린이날 체험프로그램을 해보자 해서 제가 그 프로그램을 만들게 되었어요. 그로부터 북촌의 전통공예 체험프로그램이 만들어지게 되었지만 여기에 시간을 쓰다 보니 장인으로서 내가 원하는 길이 아니라는 생각을 하게 되었지요. 그래서 지금은 자기 작업과 교육을 잘 조율하려고 노력하고 있어요.

북촌에 이 한옥은 2012년 서울시에서 전통공예장인에게 유료로 임대하는 공공한옥을 신청하여 들어오게 되었지요. 5년에 한 번씩 심사를 받는데 다행히 우리 금박연은 우수한 성적으로 기간을 연장받고 있어요. 여기에 외국에 유수한 미술관 박물관 학예사들이 많이 와요. 저는 금박연 브랜드를 키워서 수익을 내서 박물관을 만들고 싶어요. 작품이 상당히 많거든요. 금박 예복이 왕실에서 쓰던 게 종류가 많아서 박물관 해도 충분해요. 작년에 공예박물관에서 작품을 전시했는데 그중 '천상열차분야지'도 두 작품에 대한 구입문의가 왔는데 일단 보류했어요. 작품 만들기가 힘들어서 다른 곳에서 여러 번 전시하고 그 다음에 다시 얘기하자 했어요. 여기저기서 많이 불러주시죠.

저는 한국만의 금박 작품을 만들려고 노력해요. 제가 앞으로 할 일은 금박을 현대화하여 일상에서 예술품이든 실용품이든 소비하게 하는 것입니다. 해외에도 진출하여 한국의 금박예술의 아름다움을 알리고 싶어요. 그리고 이 금박연을 브랜드로 잘 키워서 장인 가문으로서의 위상을 갖고 싶습니다.

금박연 김기호
북촌12길 24-12

금박연의 금박 공예도구

가죽공예 장인 박준범 (1974년생)

태어난 곳은 서촌이 아닌데 초등학교 때부터 줄곧 서촌에서 살았어요. 그래서 서촌에 친구와 동문들도 많고 지역 상인들과도 친하게 지내고 있어요. 원래는 IT계열 회사를 다니다가 가죽공예를 하게 되었죠. IT업종이 빠르게 변하다 보니 길게 하기가 어려워요. 그래서 나이 들어도 정년 없이 길게 할 수 있는 분야가 뭔가 찾다 가죽공예를 하게 되었지요. 저는 어렸을 때부터 손으로 만지는 일을 좋아했어요. 아버지가 손재주가 많으셔서 저도 그 재능을 물려 받은 것 같아요. 특별히 어디 가서 기술을 배우지 않았어요. 독학으로 기술을 익혔지요. 직접 공예품을 만들어 보고 가죽의 질감이나 색감, 도구 사용법들을 익혔어요. 많은 시행착오가 있었지요. 막히면 해결책을 찾기 위해 인터넷 강좌를 뒤져 보기도 하고 다른 선생님들에게 조언을 얻기도 하면서 터득했어요. 저는 완전히 손에 익힐 때까지 해 보는 성격이에요. 미술을 전공하지 않았지만 제가 미적 감각이 좀 있는 것 같아요. 색을 조합하는 감각이나 창의력이 있는 것 같아요. 제가 만들고 싶은 것들을 만들어가면서 기술을 터득했기 때문에 다른 분들과 접근하는 방법도 다르고 저만의 독특한 기술이 있지요. 독학하면서 고생도 많았지만 그만큼 제 자산이 되었다고 봅니다.

이 공방에서는 제 작업과 수업도 많이 합니다. 서촌에서는 원데이클래스가 잘 되고 있어요. 가죽지갑이나 카드지갑 등을 만들러 많이 와요. 이것은 생계를 위해 하는 것이지요. 무엇보다 제 목표는 가죽공예디자인 제품을 브랜드화하는 겁니다. '스타리스트제비'라는 브랜드명을 가지고 이야기도 붙이고 제 제품 스타일을 열심히 만들어 가고 있어요. 물론 이게 쉬운 것은 아니지요. 점차 만들어 가는 과정이지요. 자기 스타일 찾아가는 것도 험난한 일이지만 많이 노력하고 있어요.

수상 기록이 많은데 이런 브랜드를 키우기 위한 노력의 결과지요. 공신력 있는 큰 대회라면 전국공예품대전이 있어요. 서울 공모에 붙어서 전국 본선에 올라 작년 올해 계속 입상했지요. 전시회도 매년 참가하고 있어요. 가죽공예 예술작가로서 활동도 게을리하지 않고 있습니다. 저는 다른 분들과 다르게 한국 전통을 작품에 담으려고 노력하고 있어요. 한국의 가죽공예에서는 이런 작품이 드문 것 같아요. 근래에 제가 만든 작품들 중 전통적인 것이 반영된 것으로는 전통놀이와 관련된 것들입니다. 가볍게 들고 다니면서 어느 곳에서나 실내에서 놀 수 있도록 윷놀이의 가죽 윷가락과 말과 말판을 만들었고 가죽딱지도 만들었고요. 어린이들의 창의성을 향상시켜 주는 칠교놀이 조각들도 가죽으로 만들었지요.

전시 중에 기억나는 것은 코로나 시대에 아트전이 있어서 길거리 전시를 했어요. 3600개의 가죽 퍼즐로 맞춘 대형 작품인데 호랑이가 코로나를 찢고 나오는 형상으로 만들었고, 인기가 좋았어요. 앞으로 저는 제 브랜드 스타일리스트제비를 잘 키워 나갈 거고요, 한국적인 전통을 살리는 가죽공예 작가로서 저만의 스타일을 확립하기 위해 노력할 겁니다.

스타일리스트제비 박준범
필운대로 53 2층

침선장인 진두숙 (1954년생)

외가 친가의 할머니들이 바느질 선수셨어요. 그래서 어릴 때부터 실바늘 가지고 노는 것을 좋아했어요. 옛날에 할머니가 다락방에 보면 반짇고리에 천도 있었지만 가끔 먹을 것도 숨겼다가 꺼내 주시곤 했지요. 중고등학교 때 과제를 주면 제가 정말 잘했어요. 가정시간에 활약을 했지요. 바느질로 무언가 만드는 게 참 재미있어서 밤을 새우기도 했지요. 그래서 대학을 섬유 쪽으로 전공했어요. 그리고 계속 좋아서 바느질을 하다 보니 그게 어느새 직업이 되어버리더라고요. 이전에 교수님이 "침선 전통은 쉽게 없어지지도 않지만 없어져서도 안 된다. 매우 소중한 것이다. 딸들에게도 잘 가르치기 바란다."고 말씀하셨어요. 그 가르침을 간직하고 일을 시작했는데 서서히 바느질 붐이 불기 시작하면서 여기저기서 불러 주어 지금까지 재미있게 이 일을 하고 있어요.

처음에는 개인적인 공방에서 침선 강좌를 시작했는데 여러 문화센터에서 강사로 초빙되어 수강생들에게 수업했어요. 제가 거의 문화센터 초창기 멤버지요. 수업하는 내용은 조각보였지만 이것을 하려면 섬유에 대해 잘 알아야 하고 염색, 자수, 매듭 등을 할 줄 알아야 해요. 색을 맞출 줄 알아야 하고요. 가르칠 내용이 많죠. 그래서 문화센터의 경우 장기 수강생이 많아요. 20년 30년씩 배우러 다니시는 분들도 있지요. 제가 가르친 수강생으로 구성된 〈한땀 한조각 보자기회〉라는 이름의 동호인 그룹이 있는데 30년쯤 되었어요. 올해(2024) 인사동에서 16번째 전시를 합니다. 내년(2025) 4월에 일본 도쿄의 한국문화원에 초대를 받아서 한일 교류전을 해요. 제가 일본에 사는 제자들도 많아서 작품들고 모이게 될 거예요.

조각보 같은 경우 예전에는 주로 상보로 쓰이던 생활용품이었는데 지금은 이불로 덮을 수도 있고 매트로 깔 수도 있게 다양하게 진화되었고, 무엇보다 전시하는 예술품으로까지 승화되었지요. 그런 발전에 기여하게 되어 보람 있었어요. 제가 최초로 문화센터에서 공개 강좌를 크게 열어 보자기 문화를 확산시키기 위해 나름대로 노력했어요. 한국의 보자기 문화가 한국의 전통공예로 정착되는데 선구적인 기여를 했던 장인 중 한 사람이라는데 자부심을 느낍니다. 보자기는 원래 귀한 것들을 싸는 것으로 내용물을 잘 보호하고 빛내기 위한 것이에요. 사람도 잘난 체하지 말고 늘 보자기처럼 겸손한 마음으로 살아가야 한다고 저는 생각하고 제자들에게 늘 당부하지요.

진두숙 침선장인
계동6길 12

계동 골목길
Gye-dong Alleyway

김은혜
Eunhea Kim

Walking down Gyedong-gil in Bukchon, memories of the alleys of my childhood naturally come to mind. In this place where the old and the new coexist, I think of places that are gradually disappearing, and feel the traces of life continuing even in a changing environment. By using photography to capture the present scene, I try to recall the memory of a place through the image and express the passage of time that continues even in the midst of change.

계동 골목길은 서울 율곡로와 만나는 북촌 계동길에 위치한 곳으로 한국의 대표적인 골목으로 손꼽힌다. 이곳은 시간이 천천히 흐르는 듯한 느낌을 주며 그 자체로 과거와 현재가 공존하는 독특한 매력을 지닌 장소이다. 오래된 한옥과 다양한 건물들이 어우러져 있으며 골목길을 걸을 때마다 어린 시절에 살던 동네 골목길이 떠오른다. 골목길 끝자락에는 큰 운동장과 학교가 자리하고 있고 길을 따라가면 문방구, 구멍가게, 떡방앗간, 미장원, 세탁소, 목욕탕, 분식집, 철물점 등이 있던 곳이다. 이곳은 단순한 골목길이 아니라, 도시의 역사와 사람들의 삶이 스며 있는 소중한 공간으로 우리에게 기억이 된다.

하지만 빠르게 변해 가는 도시의 흐름 속에서 어린 시절 내가 살던 골목은 재개발과 재건축으로 사라지고 이제는 추억 속의 한 장면이 되어버렸다. 어릴 적 그 골목들은 이제 더이상 존재하지 않지만 계동길은 여전히 그 모습을 유지하고 있다. 계동길을 걸으며 나는 과거의 기억을 떠올리고 그 속에서 또 다른 나를 마주하게 된다. 한옥과 오래된 건물들이 여전히 이 자리를 지키고 있는 동안 이곳은 점차 관광객들과 방문객들이 찾아오는 명소로 변화하고 있다. 그러나 그 모든 변화 속에서도 계동길은 여전히 서울이라는 도시의 또다른 모습을 간직한 채 그곳에 살았던 사람들의 삶의 흔적이 남아 있다.

계동길은 외관상으로는 건축물의 형태가 남아 있지만 그 안에 있는 상점들은 시대의 흐름에 따라 꾸준히 변해 가고 있다. 예를 들어 계동길 초입에 위치한 태양당은 2015년까지만 해도 금은방이었으나 현재는 한옥의 기와 형태를 그대로 유지하면서 다양한 장신구를 판매하는 액세서리 가게로 변모했다. 2011년에는 빨간 벽돌 건물에 있던 소아과 의원이 지금은 독특한 외형을 가진 아이스크림 가게로 탈바꿈하였고, 과거에는 부동산과 미장원으로 운영되던 곳은 이제 베이커리 카페로 자리를 잡았다. 한때 유행했던 드라마 제목을 따서 운영되던 황금알식당은 지금은 한국적인 기념품을 판매하는 상점으로 변했다. 맞은편에 위치한 하늘색 건물은 원래 목욕탕이었던 자리가 이제 전시장으로 바뀌었으며, 모퉁이네라는 이름의 떡볶이와 튀김을 파는 가게는 철물점이 있던 자리를 차지하고 있다. 관광객들이 즐겨 찾는 명소가 되어 이 골목길은 점차 관광의 중심지로 변화하고 있음을 알 수 있다.

그럼에도 불구하고 계동길에서 가장 오래된 가게들인 참기름집, 미용실, 방앗간은 여전히 그 자리를 지키고 있으며 변하지 않은 모습으로 운영되고 있다. 이 가게들은 계동길의 오랜 역사를 대변하는 중요한 상징적 존재로 지금도 여전히 그곳에서 변함없이 사람들의 삶을 이어 가고 있다. 옛것과 새것이 공존하는 이곳에서 점점 사라져 가는 장소들을 떠올리며 변해 가는 환경 속에서도 이어지는 삶의 흔적을 느낄 수 있다.

과거의 흔적들이 서서히 사라져 가는 가운데 이러한 기억들을 사진을 통해 기록하고 그 변화 속에서 여전히 지속되고 있는 생활의 흐름을 시각적으로 표현하고자 한다. 과거와 현재가 함께 얽혀 있는 이 골목길의 모습을 사진으로 표현해 보는 것은 우리가 잃어버린 것들을 되돌아보는 작업이 될 것이다.

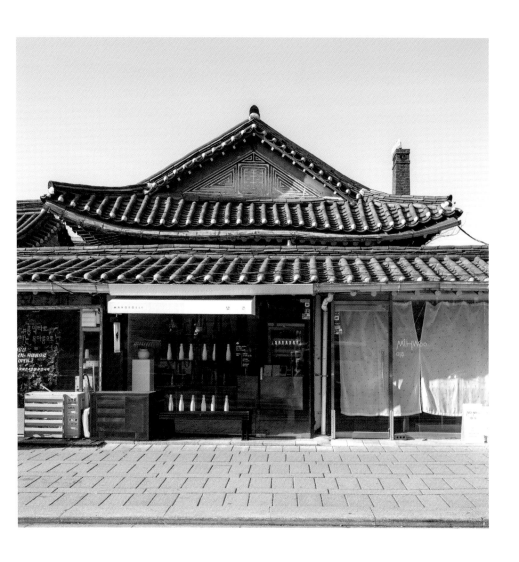

액세서리 가게
계동길 5

2011년 북촌식당

베이커리 카페
계동길 59

2011년 소아과의원

아이스크림 가게
북촌로4길 28

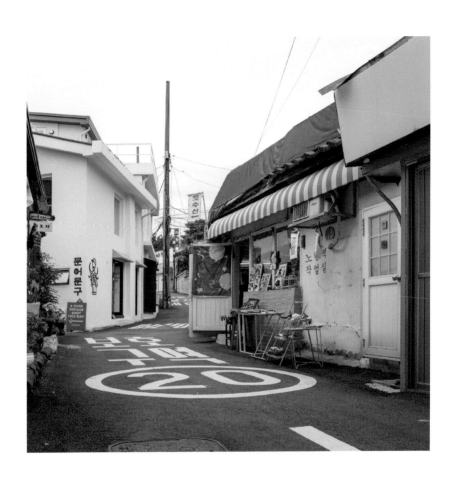

골목길 #01
북촌로6길

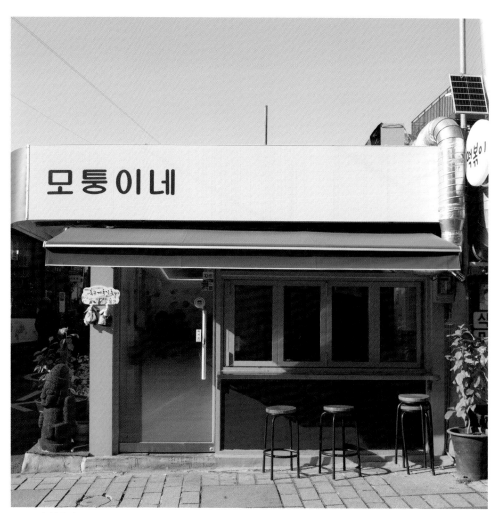

2011년 철물점

떡볶이 분식점
계동길 67

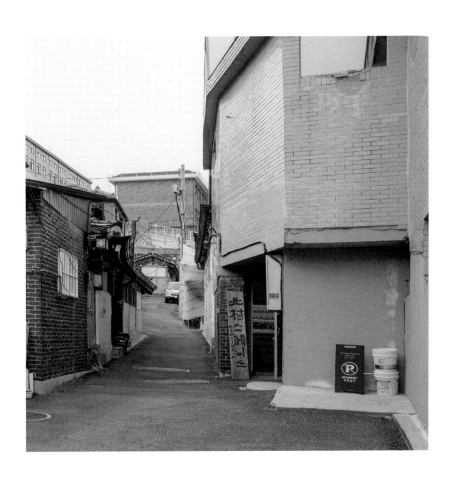

골목길 #02
계동길 92와 94 사잇길

2011년 목욕탕

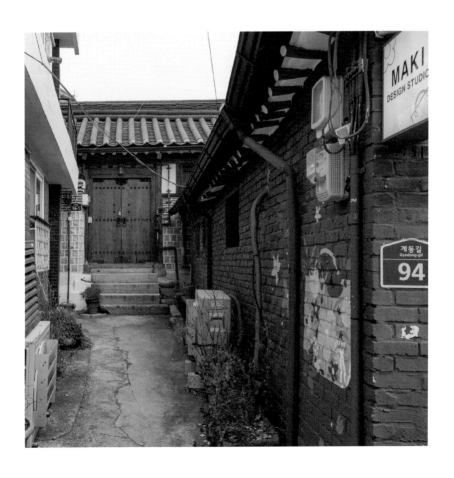

골목길 #03
계동길 94와 96 사잇길

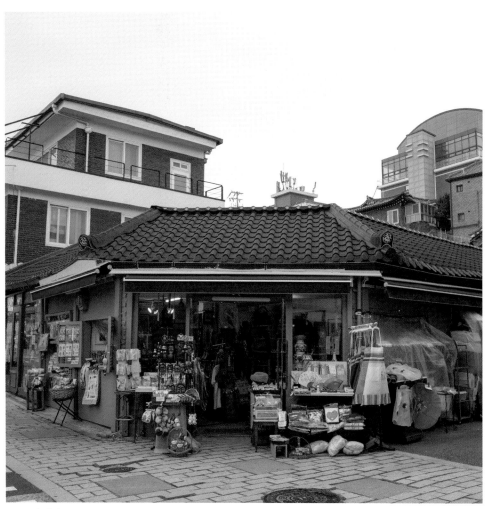

2012년 식당

관광기념품 가게
계동길 94

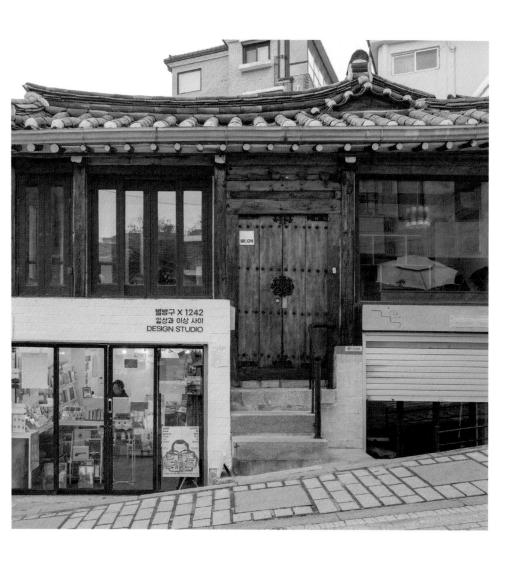

디자인 소품 가게
계동길 125

1960년부터 운영

문구가게
창덕궁길 162

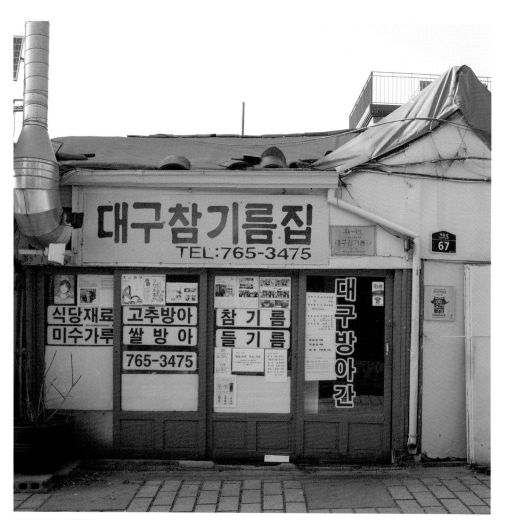

1970년부터 운영

참기름 가게
계동길 67

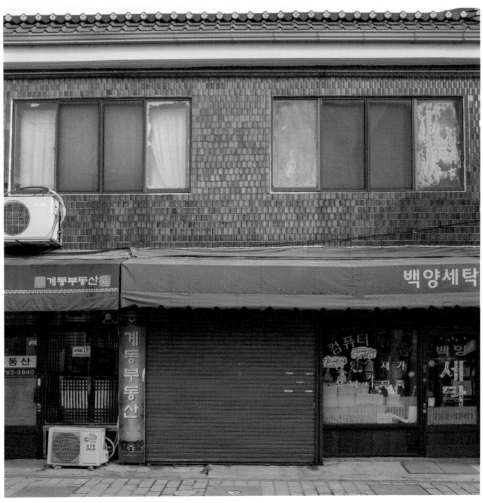

1973년(?)부터 운영

세탁소
계동길 64

1986년부터 운영

식당
계동길 83

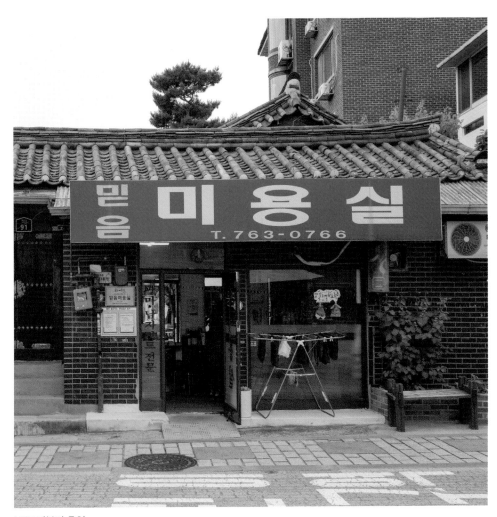

1988년부터 운영

미용실 #01
계동길 91

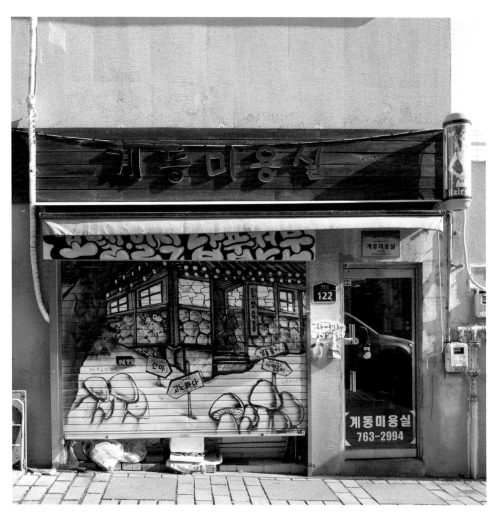

1990년부터 운영

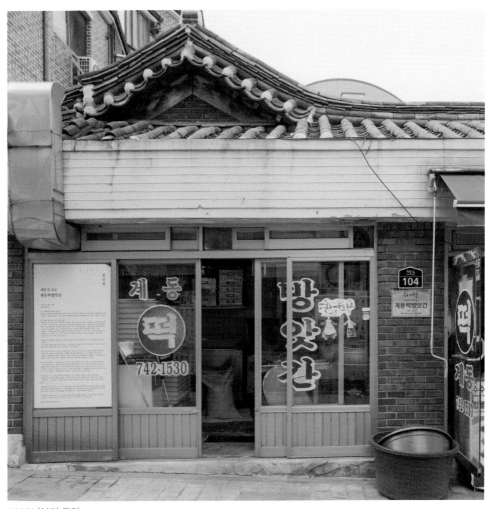

1992년부터 운영

떡방앗간
계동길 104

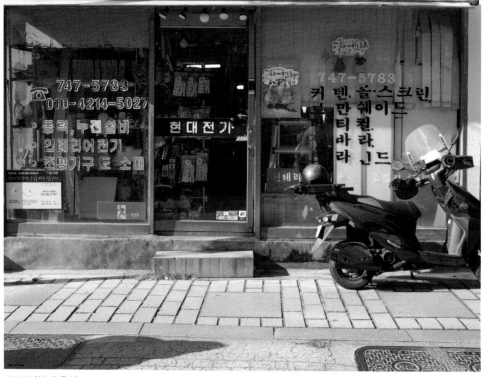

1993년부터 운영

Part 2

장소특정적인 작업을 한 작가는 재개발로 다수 거주민들이 떠나 빈 둥지가 된 사직동 2구역을 작업한 김래희, 창신동 일대의 지형에 따른 독특한 건축물과 골목을 보여준 김연화, 한옥과 다세대주택들이 어우러져 있는 서촌의 풍경과 역사문화적 의의가 있는 공간을 아카이빙한 한현주, 이화동 일대에 지역적 특성을 지닌 벽화들과 풍광을 담은 김선희이다. 이들은 서울의 옛 풍경을 간직하고 있는 곳을 찾아 인간의 삶에 의해 공간이 변모한 모습과 소멸 위기에 놓여 있는 위태로운 상황을 여지없이 보여주고 있다.

사직 2구역

Sajik District 2

김래희

Raehee Kim

Twenty-two years after the committee was established in 2003, the redevelopment of Sajik District 2 has not moved forward. Now, while trying to push forward with the project again, the situation is not easy for many reasons. First and foremost, the project's viability has deteriorated dramatically compared to when it was approved in 2012. Construction costs have skyrocketed. Due to political instability and the deteriorating economic situation, the construction market has frozen and it is difficult to predict when it will pick up again.

Unfortunately, most redevelopment projects have been swayed by the political mainstream and stakeholders at the time. Urban planning should be planned and implemented consistently over the long term. Cities are like living organisms and should not be approached solely through economic logic. Any development should ultimately be for the benefit of the people who live there.

사직 2구역은 경복궁역에서 도보로 10분, 광화문역에서 15분 정도의 거리에 있다. 그야 말로 서울 도심 중의 도심이라고 할 수 있다. 하지만 직접 보지 않는다면 도저히 서울 한복판이라고 믿기 힘든 살풍경이 펼쳐진다. 사람이 떠난 지 오래된 것으로 보이는 집들은, 지붕이 내려앉고 골조만 앙상하게 남은 채 잡초들로 뒤덮여 있다. 이곳에서 대체 어떤 일이 있었던 건지 살펴보고, 현재의 모습을 기록해 놓으려고 한다.

사직 2구역은 사직동 311의 10번지 일대로 노후 주택들이 모여있는 달동네였다. 일찌감치 2003년 재개발 추진위원회를 설립하고 롯데건설을 시공사로 선정하면서 순조로운 진행이 예상되었다. 하지만 2013년 조합에서 가구 수를 늘리기 위한 사업 시행 계획 변경인가를 신청한 데 대해 박원순 시장이 사업 전면 재검토를 지시하면서 재개발사업의 진행이 꼬이기 시작했다. 보존 사업을 계획 중인 한양 성곽이 근처라는 것이 이유였다. 결국, 2016년 조례를 개정한 뒤 사직 2구역의 역사 문화적 가치를 보존해야 한다는 서울시의 입장을 내고, 2017년 서울시와 종로구는 이곳을 정비구역에서 해제하고 조합설립 인가를 취소하기에 이르렀다. 그러나 조합도 물러서지 않았다. 마침내 2019년 조합은 정비구역해제 조치에 위법이 있다며 소송을 제기해 최종 승소했다. 거기에 2021년 오세훈 시장이 취임하면서 분위기가 반전되었다. 2022년 12월 사직 2구역 도시환경정비사업 조합총회에서 삼성물산이 시공사로 선정되면서 서울 사대문 안에 최초의 래미안이라고 큰 화제가 되었다. 2024년 서울시가 주거 환경 개선을 위해 불필요한 도시 규제를 걷어내자, 사직 2구역은 서울시와 재개발 정비계획 사전협의를 마치고 재개발에 속도를 내게 되었다. 하지만 관건은 사업지에 인접한 문화재 경희궁이었다. 사직 2구역은 조선 시대 왕이 정사를 보던 정전(正殿)인 경희궁 숭정전을 마주하고 뒤편에 자리한다. 이런 이유에서 서울시는 이 구역 높이를 엄격하게 제한했다. 새로 짓는 아파트 높이가 숭정전 뒤로 솟아오르면 문화재 경관을 해친다는 것이다. 조합과 서울시가 높이 제한 원칙을 두고 서로 대치하고 있다. 2003년 추진위를 설립한 지 22년째 사직 2구역 재개발은 한 걸음도 앞으로 나아가지 못하고 있다. 이제 다시 사업을 추진하고자 하지만 여러 가지로 상황이 쉽지 않다. 무엇보다, 2012년 사업 시행 계획을 받을 당시와 비교하면 사업성이 터무니없이 악화했다. 공사비가 턱없이 급증한 탓이다. 정치적 불안정과 경제 상황 악화로 인해 건설시장은 얼어붙었고 언제 다시 경기를 회복할지 예상도 어렵다. 불행하게도 대부분의 재개발 사업들이 그때그때 정치 주류와 이해당사자들에 의해 휘둘려왔다. 도시계획은 장기적으로 일관성 있게 계획되고 진행되어야 한다. 사람들이 살아가는 도시 역시 생물과 같으므로 경제적 논리로만 접근해서는 안 되는 것이다. 어떠한 개발이라도 결국은 그곳에 사는 사람들을 위한 것이어야 하기 때문이다.

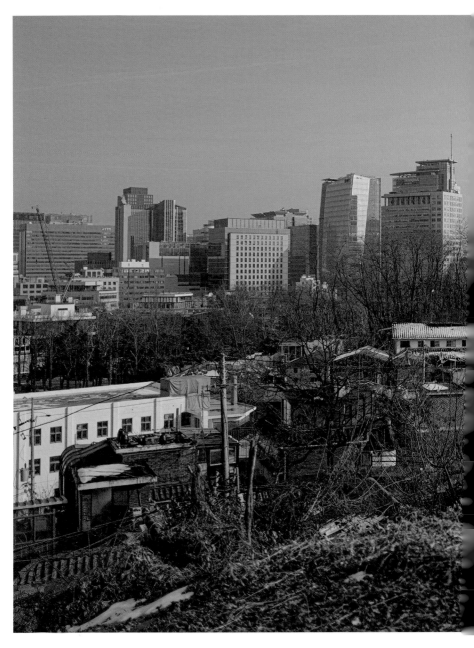

이회영기념관에서 보이는 사직 2구역.

사람들이 떠난 지 오래된 집들이 한눈에 다 보일 만큼 작은 공간이다.

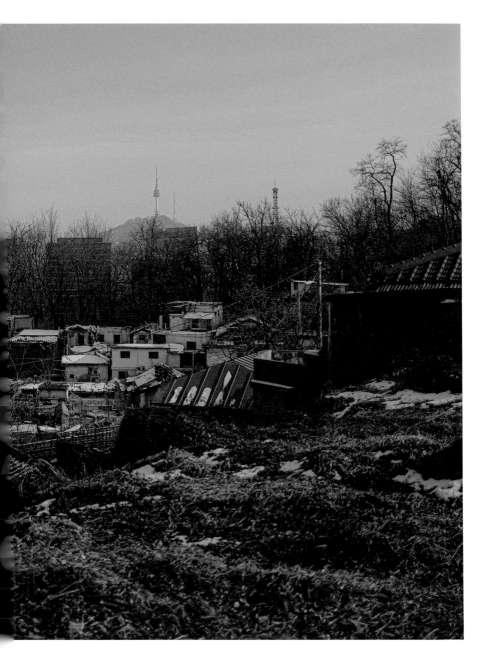

사직 2구역 #01
사직로6길 15

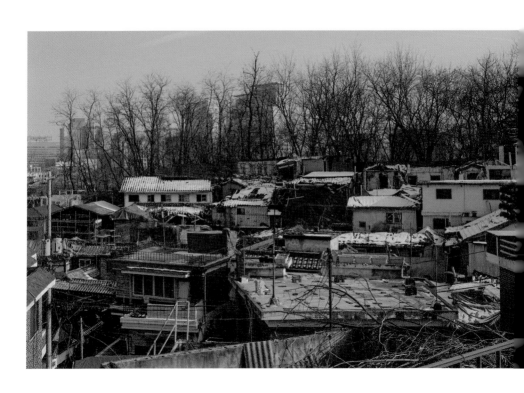

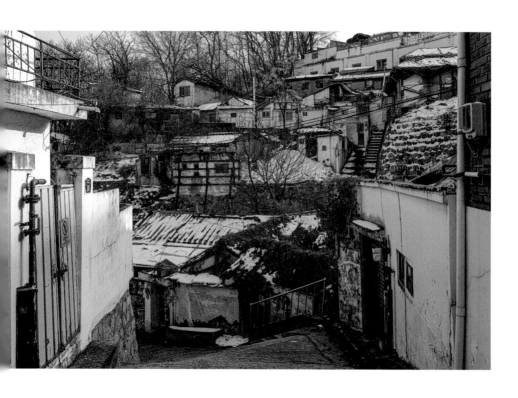

사직 2구역 #02-1, 2
사직로6길 15

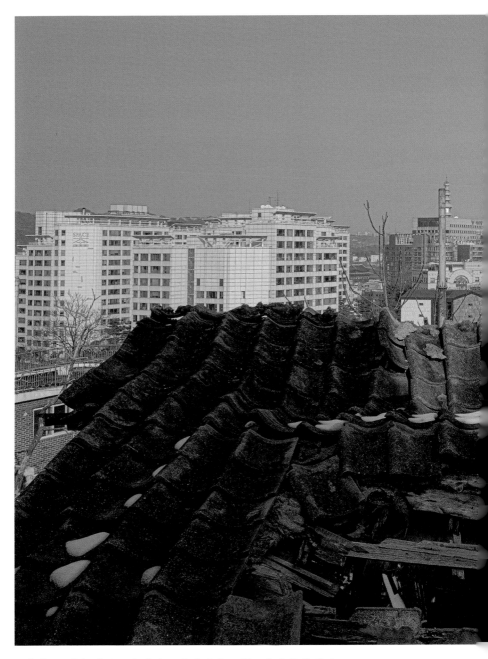

사직 2구역은 경복궁과 광화문이 내려다보이는 언덕 위에 있다.
무너져 내린 지 오래된 지붕 너머로 멀리 고층 빌딩들이 보인다.

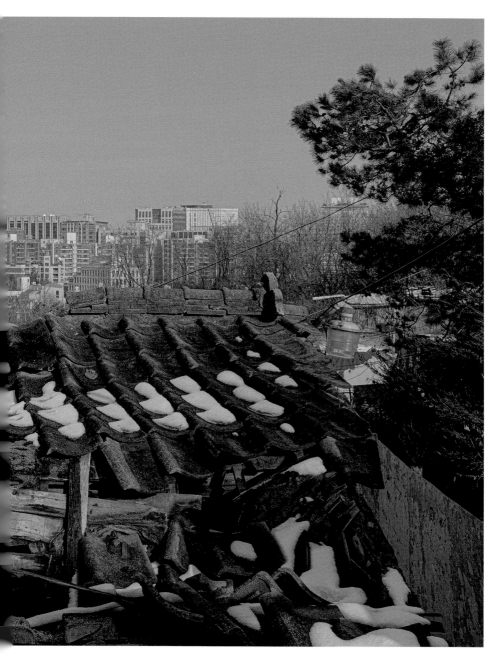

사직 2구역 #03
사직로6길 15

캠벨 선교사 주택(#04-2)은 미국 남감리회 파송을 받은 조세핀 캠벨 (1853-1920) 선교사가 살았던 집이다. 조세핀 캠벨은 조선에 파견된 첫 여성 선교사로 배화여대의 전신인 배화학당을 세워 근대 여성교육에 매진했던 인물이다. 1948년 대대적인 수리를 거쳐 현재의 회색 돌 주택이 되었다고 한다. 서울시는 2017년 캠벨 선교사 주택을 매입한 후 2019년 우수건축 자원으로 지정해 재개발 사업에 제동을 걸었다.

2021년 오세훈이 시장에 취임하면서 조합은 서울시와 정비계획 변경을 위한 사전협의를 마무리지었다. 캠벨 선교사 건물은 2년간 독립운동가 이회영기념관으로 사용한 후 재개발 이후 철거할 예정이라고 하는데, 이는 경희궁과 맞닿아 있어 높이 제한 문제가 예민하게 걸려 있기 때문이다.

사직 2구역 #04-1, 2
사직로6길 15

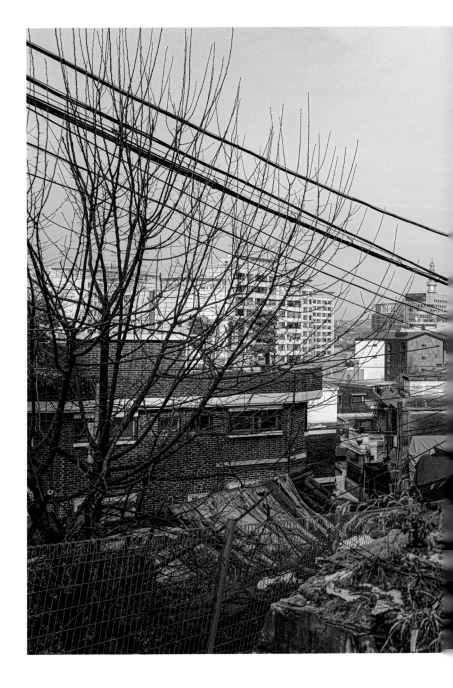

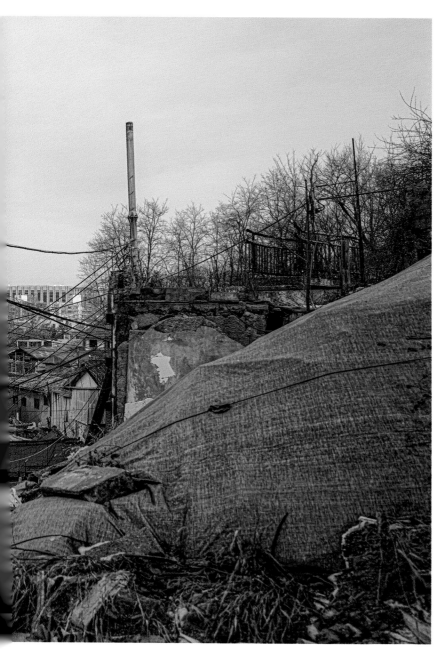

사직 2구역 #05
사직로6길 15

사람이 떠나면 식물들이 제일 먼저 알아차린다.

빈집들은 금세 이름 모를 풀들에 점령당하고 만다.

시들어 버린 풀들과 허물어져 가는 집들이

한몸인 것처럼 뒤엉켜 있다.

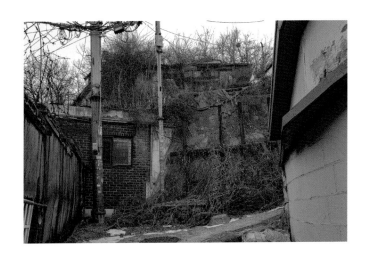

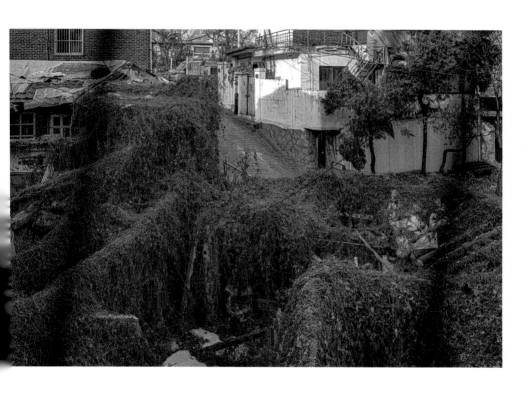

사직 2구역 #06-1, 2
사직로6길 15

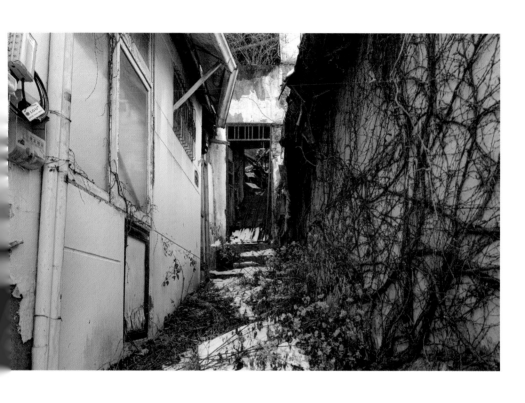

사직 2구역 #07-1, 2
사직로6길 15

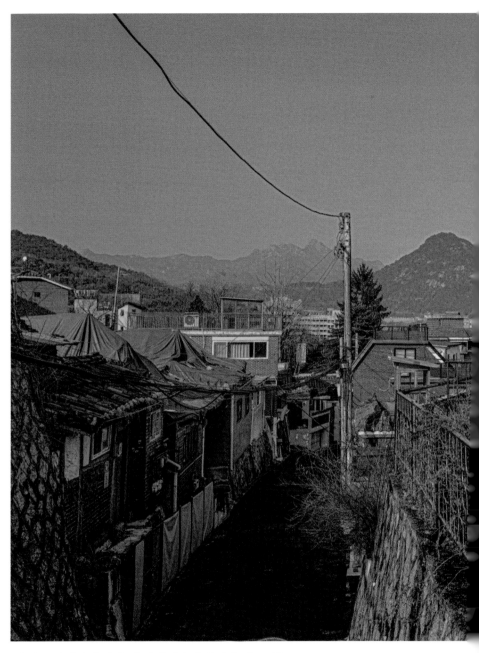

온갖 쓰레기들이 쌓인 채 길냥이들의 쉼터가 되고 있는
마을 한복판의 공터. 멀리 북악산이 한눈에 보인다.

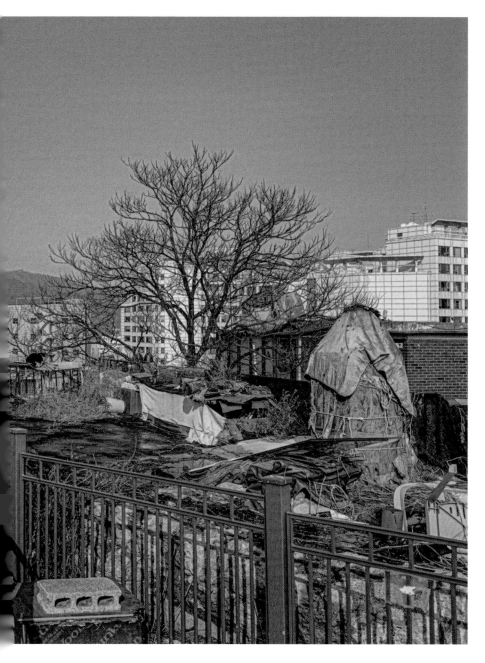

사직 2구역 #08
사직로6길 15

사직 2구역 #09-1, 2, 3
사직로6길 15

사직 2구역 #10
사직로6길 15

창신동
Changsin-dong

김연화
Yean hwa Kim

The archival work in Changsin-dong is more than just documentation, it is the preservation of the stories of the people within. The houses built on stilts, the sewing factories and alleyways, and the traces of the people who lived in the space are memories that have accumulated over time. It is a work of recording the lives and times of the people who are embedded in them. The work on Changsin-dong is a process of capturing these traces and ensuring that they do not disappear even in the midst of change.

창신동은 자연지형과 인간의 필요가 결합하여 독특한 건축 형태를 만들어낸 공간이다. 1910년대 일제강점기 시절, 이 지역은 화강암 채석장으로 사용되었고, 이후 절개지가 남겨졌다. 절개지를 따라 경사진 땅 위에 집을 짓기 위해 축대를 쌓는 방식이 보편화되었고, 이는 창신동만의 독특한 도시 구조를 형성했다.

1960년대 동대문시장의 형성과 함께 봉제산업이 창신동에 자리잡으며, 이곳은 봉제공장과 노동자들이 몰려드는 봉제산업의 중심지로 발전했다. 하지만 급격한 인구 유입과 산업화 속에서 주어진 대지는 협소했고, 주민들은 한정된 공간 속에서 생존을 위한 건축 방식을 선택해야 했다.

1970년대 양성화 사업이 진행되면서 창신동에는 건축가의 설계가 아닌, 주민들이 스스로 만들어낸 건축물이 많아졌다. 좁은 대지를 최대한 활용하기 위해 방을 들이고, 계단을 만들고, 건물을 층층이 올리는 방식으로 축대형 건축이 발전했다.

'공간이 만든 공간'에서 이야기하듯, 도시는 한순간에 만들어지는 것이 아니라 시간이 쌓이며 형성된다. 창신동의 골목과 축대는 그곳에서 살아간 사람들의 필요와 행동이 반영된 결과이며, 사람들의 동선과 노동의 흔적이 자연스럽게 녹아 있는 공간이다. 좁고 가파른 골목길과 층층이 쌓인 집들은 단순한 건축물이 아니라, 삶의 방식과 환경의 제약 속에서 필연적으로 만들어진 결과물이다.

기억하는 일은 단순한 기록이 아니라, 그 안에 담긴 사람들의 이야기를 보존하는 것이다. 축대 위의 집들, 봉제공장과 골목길, 그리고 그곳을 살아낸 사람들의 흔적을 기록하는 창신동 아카이브 작업은, 사라져 가는 도시의 기억을 붙잡는 방식의 작업이다.

창신동의 절벽마을은 원형으로 절개된 곳과 그 아래 나머지 절개지로 나눌 수 있다. 원의 크기는 대략 100미터 정도에서 높이 40미터 안팎의 절벽이 동네를 에워싸고 있다. 조선시대부터 석재를 채취하는 채석장(採石場) 역할을 했고 일제강점기에는 대규모 채석으로 인해 절개지가 형성되었다. 해방 이후 피난민의 정착과 주거지로의 변화가 있었고, 1960~70년대 산업화가 급격히 진행되면서 서울의 인구가 폭발적으로 증가한다. 이 시기에 창신동 절개지 마을은 더욱 확장되었다. 창신동 절벽 마을은 서울의 도시화 과정에서 형성된 특수한 공간으로 특히 급경사와 계단이 많은 마을의 형태 또한 역사적 배경에서 비롯되었다.

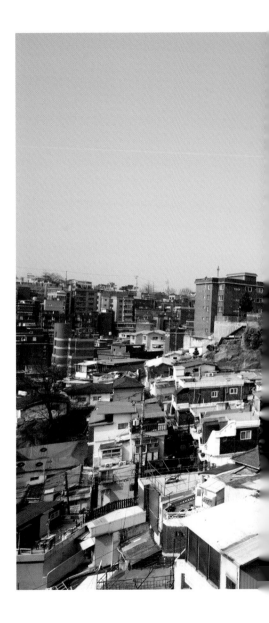

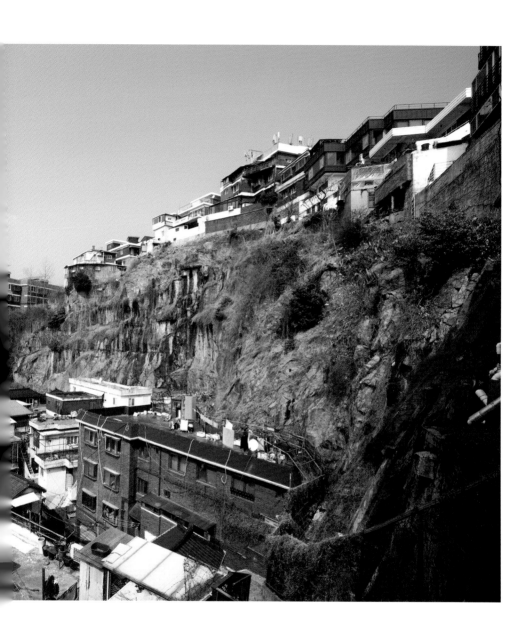

창신동 #02
창신6길

돌산마을은 특이한 형태의 집들이 많으며, 양성화 과정에서 자생적으로 변형된 다세대 주택이 특징이다. 건물들은 비정형적인 구조를 가지며, 콘크리트와 빨간 벽돌 등 다양한 재료가 혼합되어 점진적으로 확장된 모습을 보여준다. 또한, 옆 건물과 경계가 명확하지 않고 유기적으로 얽혀 있어 창신동의 비공식적 건축 문화를 반영하고 있다.

창신동 #03
창신6길 45,47

창신동 #04-1
창신길 183-2

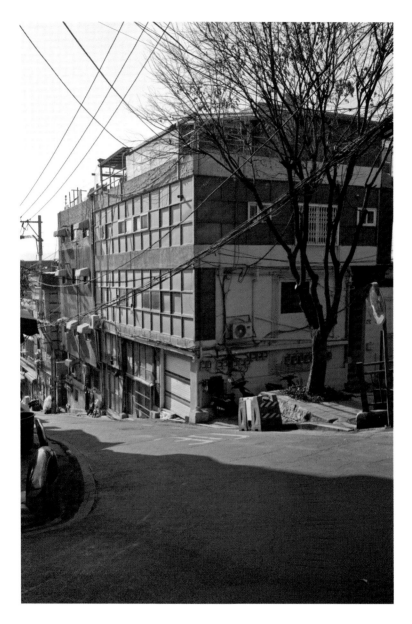

창신동 #04-2
창신길 189-1

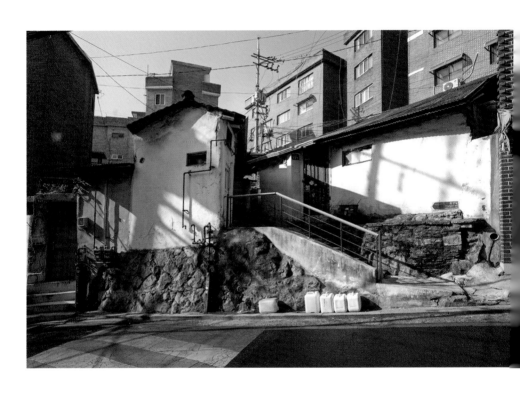

창신동 #05-1
창신길 171-1

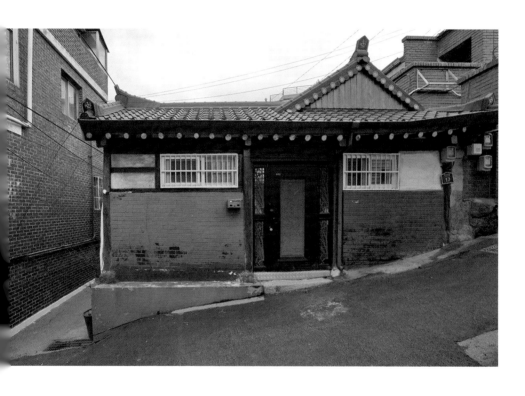

창신동 #05-2
창신5다길 17

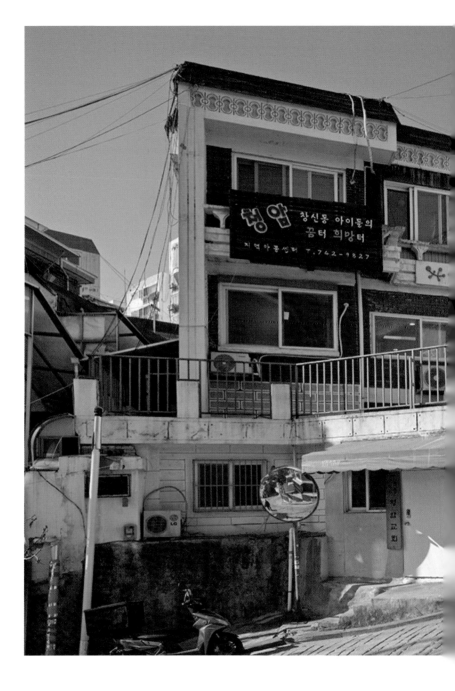

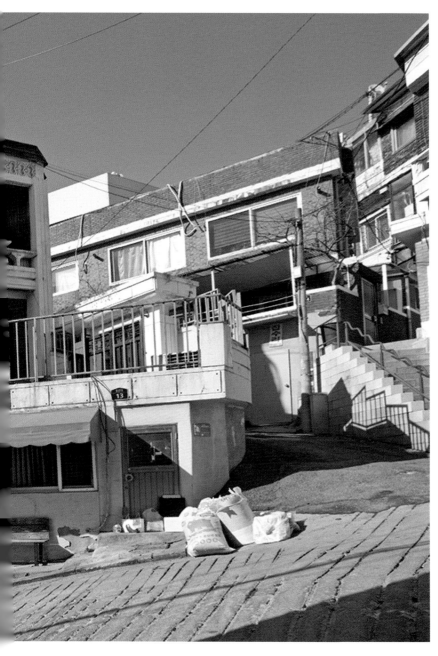

창신동 #06
창신8길 13

전면과 후면의 차이

전면에서 보면 일반적인 주택처럼 보이지만, 뒤편으로 가면 축대
(옹벽) 위에 위치한 경우가 많다. 이는 창신동이 산비탈을 따라 형
성된 동네로 경사가 있는 지형 위에 집을 지으면서 축대를 쌓고, 뒤
편에 계단을 통해 출입하는 구조가 많기 때문이다.

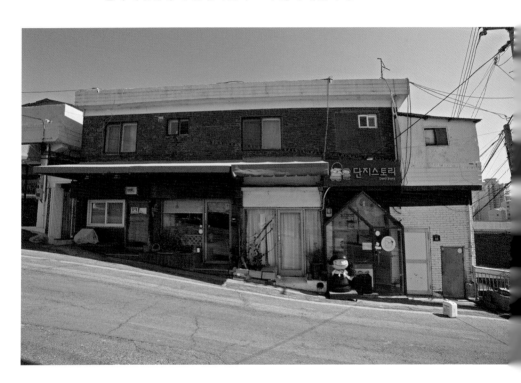

창신동 #07-1, 2
창신6가길 48

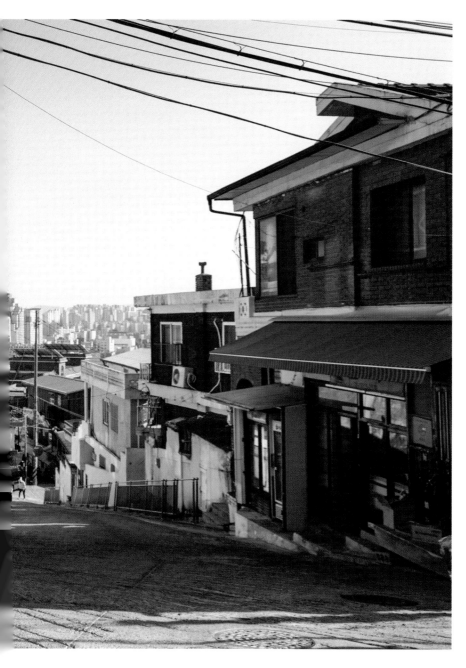

칭신동 #08
창신6길 12

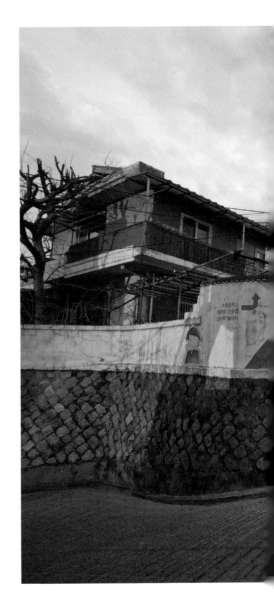

회오리의 모양을 따서 주민들이 이름을
붙인 회오리길이다. 최고 경사가 51도로
서울시내에서 유일무이한 형태와 경사
다.

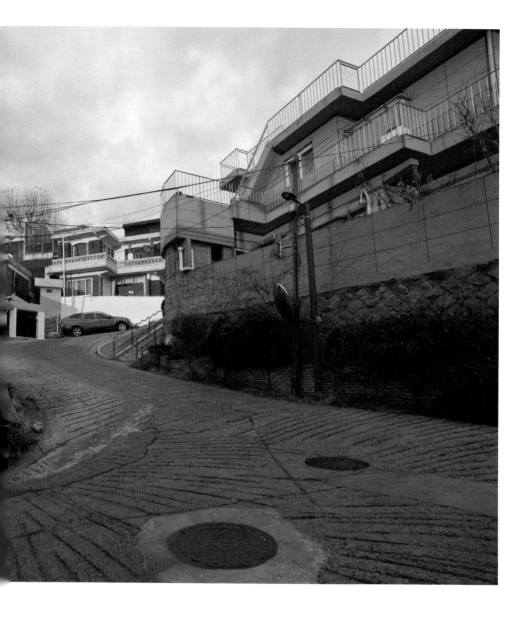

창신동 #09
창신6가길 회오리길

창신동의 주거지는 봉제공장과 밀접한 관계 속에서 발전해 왔다. 이 지역은 주거지와 공장이 혼합된 형태로, 붉은 벽돌로 지어진 다세대 주택들이 주를 이루며, 지하나 1층은 상가나 작업장으로, 2층 이상은 주거 공간으로 활용된다. 봉제 작업장의 주요 요소인 문 앞 셔터, 원단이 들어 있는 쓰레기봉투, 오토바이, 그리고 수증기를 내뿜는 배관선 등은 이 공간이 단순한 주거지가 아님을 보여준다. 이러한 요소들은 일반적인 주거 공간과는 다른 작업장의 특성을 드러낸다.

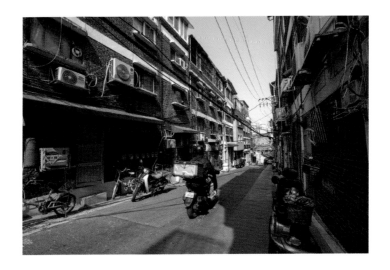

창신동 #10-1
창신5길

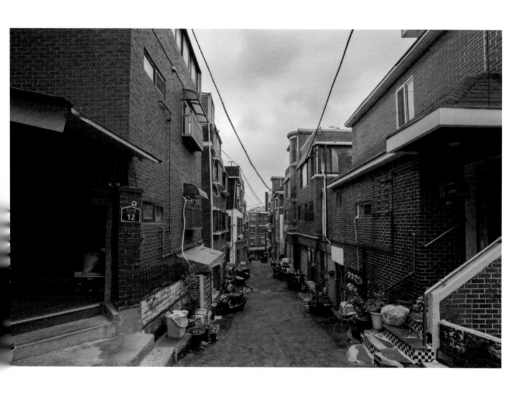

창신동 #10-2
창신4 다길

창신동을 내려다보면 90년대의 아파트, 다세대 빨간 벽돌집, 그리고 일반 주거지가 어우러진 시간들이 보인다. 한국의 도시화 과정과 서민 주거 형태의 변천사를 보여주는 흔적이며, 좁은 골목길과 계단을 따라 형성된 오래된 주택들은 창신동만이 가진 건축적 역사와 생활 문화를 엿볼 수 있다.

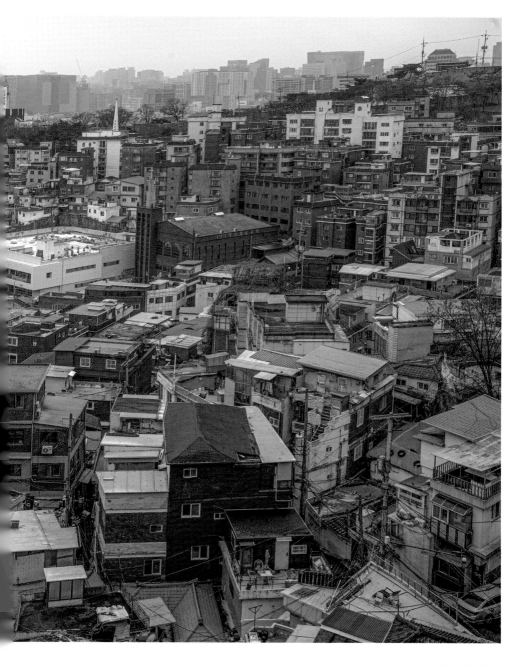

창신동 #11
창신동 전경

서촌(西村)

Seochon

한현주
Hyunjoo Han

Seochon is a neighborhood that is steeped in the history of Seoul, with alleyways from the Joseon Dynasty and traces of modernity. The old and the new coexist harmoniously, and the neighborhood has not lost its unique identity amidst the city's changes. In particular, Seochon's hanoks are currently being transformed into more comfortable and efficient housing, thanks to the efforts of various sectors to preserve their unique spirit. As such, it is still a living history and is being reinvented as a space that residents, artists, and visitors are creating together. I hope you will take a walk into the time of Seochon.

서촌은 서울의 역사를 고스란히 품고 있는 곳이다. 조선 시대 문인 및 중인들이 거 닐던 골목길과 가옥들, 그리고 오늘날에도 여전히 숨 쉬는 삶의 풍경들이 한데 어 우러져 있다. 경복궁 서쪽에 자리한 이곳은 옛것과 새것이 조화롭게 공존하는 곳이 며, 도시의 변화 속에서도 고유한 정체성을 잃지 않은 마을이다.

이곳에는 시간이 쌓여 있다. 한옥의 처마 밑에서 나누던 이웃들의 이야기 그리고 골목을 따라 이어지는 정겨운 담벼락들. 서촌을 걷다 보면 과거와 현재가 자연스럽 게 맞닿아 있음을 느낄 수 있다. 1951년에 개점한 대오서점과 2013년에 설립한 박노 수미술관은 서촌의 역사와 문화적 가치를 보여주는 대표적인 장소이다. 또한, 이름 만 들어도 익숙한 시인 윤동주가 거닐던 길과 그의 흔적이 남아 있는 집, 그리고 여 러 예술가들의 창작 공간이 곳곳에 자리하고 있다.

이러한 서촌은 단순한 관광지가 아닌, 오랜 세월을 살아온 주민들의 일상이 깃든 삶의 터전인 것이다. 하지만 최근 관광객의 증가로 인해 다양한 문제에 직면하고 있다. 좁은 골목길과 많은 차량, 보행자가 몰리면서 혼잡이 심화되고, 이에 따른 소 음과 쓰레기 문제들로 주민들의 불편이 가중되고 있다. 또한, 과도한 상업화로 인 해 전통 한옥이 상업 공간으로 변모하면서 서촌 고유의 정체성이 훼손될 우려도 제 기되고 있다. 특히, 카페와 상점의 증가는 서촌의 모습을 기억하는 주민들에게 큰 변화로 다가오고 있다.

그러나 근래 전통 한옥의 예술적 가치와 역사적 의미 등을 되살리며 서촌 한옥들 을 우리나라의 문화자산으로 가꾸려는 노력이 이어지고 있다. 한옥 고유의 정서를 잃지 않으려는 의미 있는 관심은 현재 서촌 지역의 한옥들을 보다 쾌적하고 효율적 인 구조로 변화시키고 있다. 오랜 도시의 향수와 현대 도시의 속도감, 분주함이 조 화를 이루며 발전하고 있는 것이다. 전통과 현대가 조화를 이루는 방향으로 다양한 도시재생사업이 추진되고 있으며, 서촌의 가치를 보존하면서도 지역 사회가 균등 하게 지속 가능한 발전을 도모할 수 있도록 노력하고 있다.

이 사진은 서촌의 순간들을 기록한 아카이브다. 사라져가는 것들과 새롭게 나타나 는 것들, 그 사이에서 여전히 이어지는 삶의 흐름을 포착할 수 있다. 서촌을 스쳐 지 나가는 것이 아니라, 서촌의 시간 속으로 걸어 들어가 보기를 바란다.

서촌의 고옥들은 대부분 훼손되었거나 상당수 사라진 상태이다. 하지만 여전히 한옥의 고유한 모습을 유지한 채 서촌의 곳곳을 지키는 한옥들이 있다. 자하문로 골목 안쪽으로 들어가다 보면 원래 한옥이었음을 짐작할 수 있는 오래된 모습의 집들을 볼 수 있다. 정원이나 나무 한 그루 있을 자리조차 없이 붙어 있는 담벼락으로 골목길과 경계를 둔 한옥은 머리 위로 치렁치렁한 전깃줄들을 이고 있다.

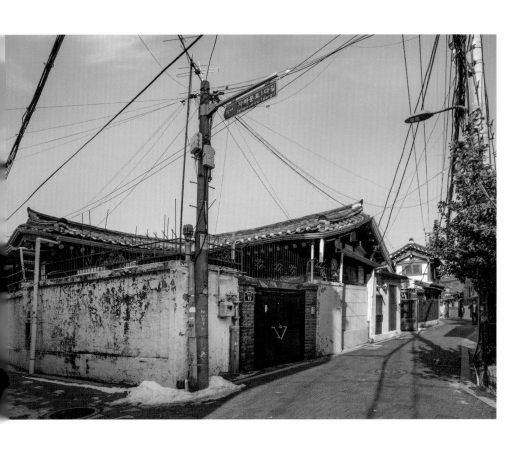

서촌 #01
자하문로1다길

빌딩에 둘러싸인 한옥의 모습을 얕은 골목길에서 볼 수 있다. 개발의 붐을 타고 현대식 건물들이 들어선 가운데 파묻히듯 안쪽에 있는 한옥의 지붕과 앙상한 감나무가 정원이 있었을 법한 옛 한옥의 모습을 짐작하게 한다. 서촌의 한옥들은 한옥의 역사적 그리고 미적 가치를 새롭게 인식하며 한옥 보존 정책으로 그 모습을 지켜 가고 있다.

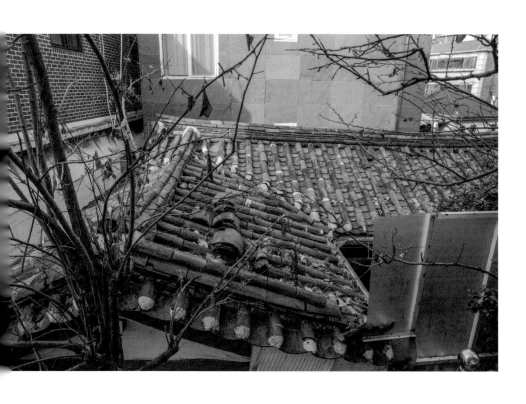

서촌 #02-1, 2
필운대로

비좁은 체부동 옛 교회 앞의 골목길에 만물상 같은 작은 한옥 가게가 있다. 활짝 열려 있는 대문 안으로 들어서면 입구 양옆으로 온갖 물건들이 잔뜩 쌓여 있고, 그야말로 없는 것 없이 다양한 잡화들이 빼곡한 한옥의 작은 마당이 나온다.

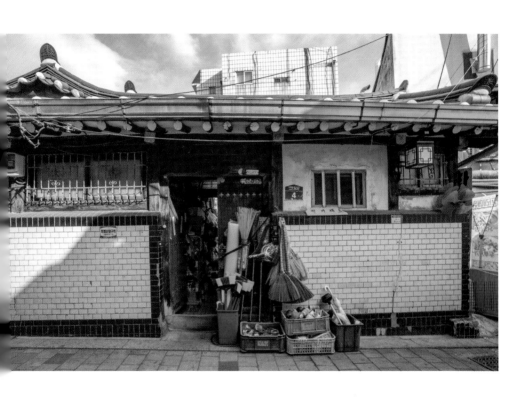

서촌 #03-1, 2
자하문로1나길 4

양옥으로 개조된 주택들 사이로 옛 모습을 간직한 한옥이 있다. 철문 위의 오래된 지붕으로만 남아 있는 한옥은 여전히 우리나라 전통 가옥의 유려함과 그에 얽힌 서사를 전해준다. 짧지만 막다른 골목의 끝에서 현대화로 변화하는 서촌의 모습을 볼 수 있다.

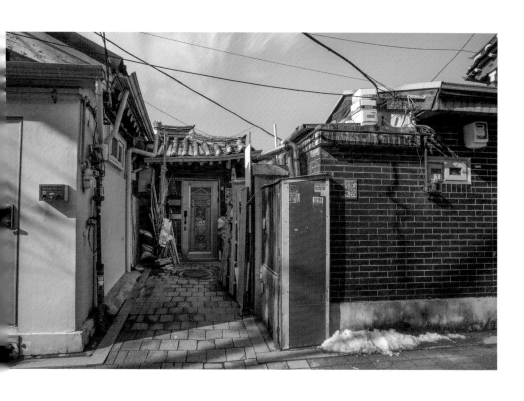

서촌 #04
자하문로1다길

대오서점

대오서점은 1951년 문을 연, 서울에서 가장 오래된 서점이다. 현재 카페를 겸하여 서촌을 찾는 이들에게 유명한 관광 명소가 되었다. 이곳을 들어가기 위해서 기다림이 필요할 때도 있지만 서촌을 찾는다면 한 번쯤 가볼 만한 곳이다.

박노수 미술관

1937년경 지어진 절충식 기법의 가옥으로 수많은 시간을 거치는 동안 증축과 수리를 거치며 지금의 모습에 이르렀다. 박노수 화백의 작품이 보관되어 있으며, 1991년 서울시 문화재자료 1호로 등록되었다.

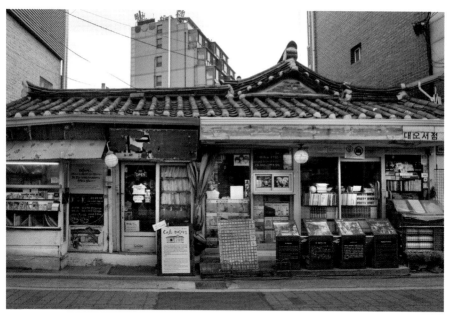

서촌 #05
자하문로7길 55

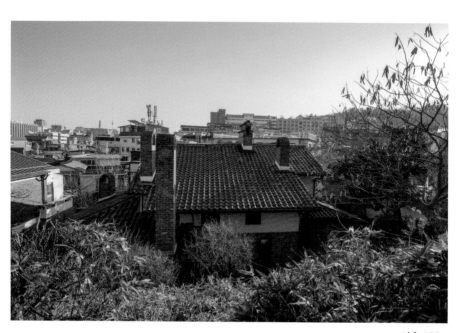

서촌 #06
옥인1길 34

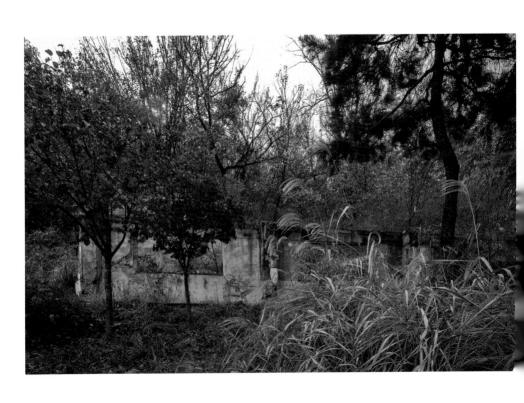

서촌 #07-1
옥인시범아파트 흔적

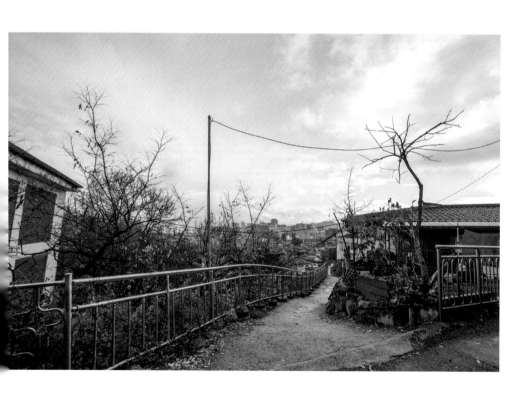

서촌 #07-2
옥인5길

골목길 담벼락 아래로 심어진 나무들은 한옥의 전통 정원을 대체한다. 오가는 사람들과 공유되는 이 작은 나무들이 서촌 주민들의 골목길에 자리함으로써 계절의 변화와 정원을 나누는 주인의 따뜻한 마음을 함께 느끼게 된다. 우리나라 고유의 정서와 현대 사회의 분위기를 이어주는 형태로 발전한 듯하여 눈길을 잡는다.

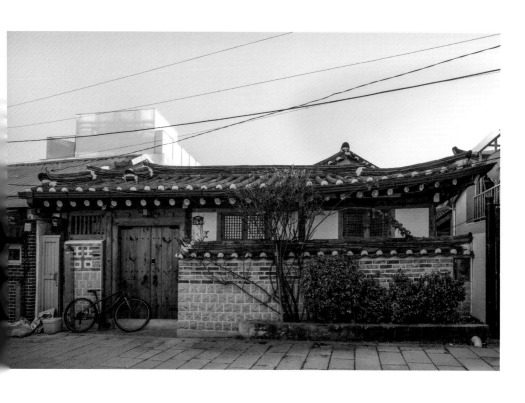

서촌 #08
필운대로 55-9

한옥의 나무 대문에 붙어 있는, '우편물일 경우 문을 세게 두드리라'
는 집주인의 안내 쪽지가 정겹기만 하다. 낡고 녹슨 자전거를 소중
히 비닐봉지로 감싼 모습에서도 따스함이 전해진다.

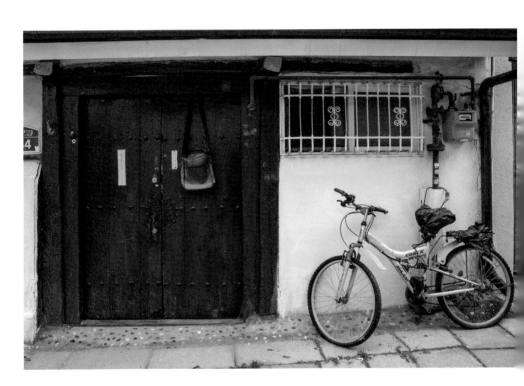

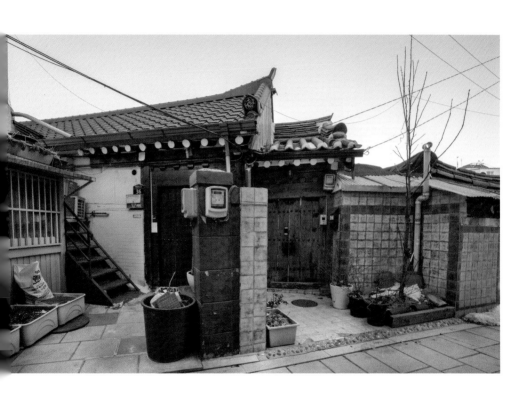

서촌 #09-1, 2
자하문로5가길

1898년 선교사 캠벨이 설립한 배화여자대학교가 보이는 서촌의 골목길에는 여러 채의 한옥들이 모여 있다. 주변에는 많은 한옥 형태의 게스트 하우스들이 있는데, 서울을 찾는 관광객들이 한옥 체험을 하며 시내 관광을 하기에 편리한 곳이다.

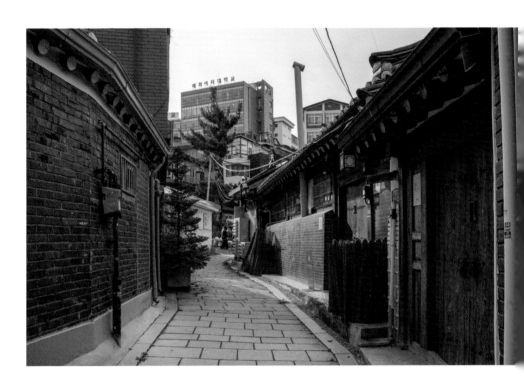

서촌 #10-1
필운대로5가길

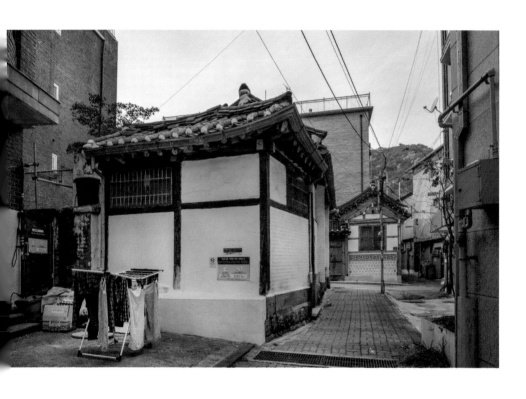

서촌 #10-2
옥인길

옥인동 길을 오르다 보면 서촌이 한눈에 내려다보이는 곳에 다다르게 된다. 수많은 고층 빌딩이 가득 들어찬 서울의 모습들 끝자락에는 멀리 남산 타워가 눈에 들어오고, 바로 아래는 낮은 지붕을 이고 있는 서촌의 한옥들이 보인다. 점차 이 한옥들의 모습조차 볼 수 없는 순간이 올지도 모른다는 생각이 들었다. 전통과 문화를, 그리고 지나간 이야기를 보존하며 발전시키는 서촌의 '새로운 역사'에 많은 기대를 해본다.

서촌 #11
옥인동

이화마을
Ihwa Village

김선희

Seonhee Kim

Ihwa Village is known as a representative case of overtourism (2016) where conflicts between local residents and tourists occurred. Tourists are no longer coming to see the famous murals as much as they used to, but they are coming for the views of Seoul in the city center and to see the old Ihwa Village, as it was originally called. My work focuses on how Ihwa Village's past continues to the present and how urban regeneration projects such as murals are related to the village's identity. In order to avoid repeating the failures of previous urban regeneration projects, it is necessary to work closely with residents to create a village that fits the local character. I hope that projects that reflect the lives of residents, such as the murals created with the participation of residents, can show the unique sentiment and new identity of Ihwa Village.

이화동 벽화마을은 한양도성의 낙산성곽 아래쪽에 자리한 구릉지역이다. 이 지역은 지역민들과 관광객들의 갈등이 발생했던 과잉 관광의 대표적인 사례(2016년)로 알려져 있다. 관광객들은 이전처럼 유명한 벽화를 보려고 방문하지는 않지만 도심 속 서울의 전경과 원래 명칭인 이화마을의 옛 모습을 보기 위해 찾고 있다. 나는 이화마을의 과거가 현재까지 지속되고 있고 벽화와 같은 도시재생사업이 마을의 정체성에 어떻게 관련되어 있는지 주목하여 작업하였다.

이화마을의 역사는 한국전쟁 이후 피난민들이 모여 자연스럽게 형성된 판자촌에서 시작되었다. 현재 1958년에 조성된 적산가옥 형태의 국민주택단지와 같은 근대적인 건축물들과 오랜 골목들이 보존되어 있다. 지금은 사양산업이 되었지만 1970~80년대에는 동대문시장에 의류를 공급했던 봉제공장들이 밀집되어 있던 곳이었다. 이화마을의 벽화는 서울시 공공미술 정책인 낙산 프로젝트(2006년)를 통해 유명해졌으며, 전국에 벽화 열풍을 불러일으켰다. 벽화는 낙후된 동네를 살린 '도시재생사업'의 모범으로 여겨졌지만, 이화동이 관광지로 유명해질수록 주민들은 '과잉 관광'(overtourism)으로 인해 소음과 사생활 침해와 같은 피해를 입게 되었다. 급기야 일부 주민들이 의도적으로 마을을 대표하는 잉어 계단과 꽃 계단을 비롯해 벽화들을 훼손한 사건(2016년)이 발생하였다. 이는 낙후지역에 대한 근본적인 해결책을 보는 입장의 차이를 가져왔으며, 재개발사업을 원하는 주민과 재생사업을 원하는 주민들 간의 갈등이 벽화를 통해 표출되었다고 할 수 있다.

현재 서울시는 낙산 성곽을 중심으로 도시 경관을 유지하기 위해 높이 제한을 하였고, 이화마을은 재개발지역에서 해제된 상태이다. 따라서 이전의 도시재생사업의 실패를 반복하지 않기 위해서는 주민들과 협력하여 지역의 특성에 알맞은 마을을 조성하는 일이 필요하다. 주민들이 참여해서 제작한 벽화들처럼 주민들의 삶을 반영하는 사업들이 이화마을의 고유한 정취와 새로운 정체성을 보여줄 수 있기를 기대한다.

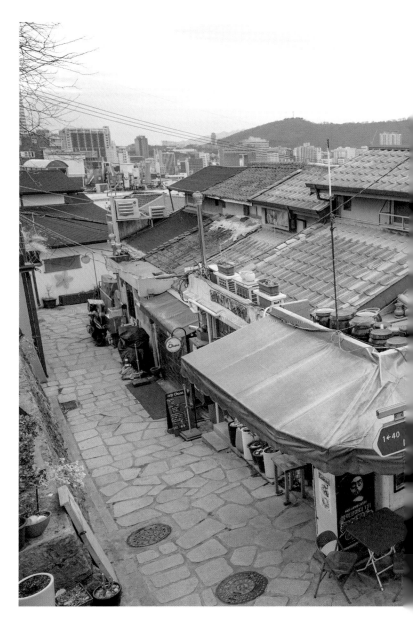

해방 이후 이승만 정부 시기에 이화장 일대의 불량주택 개선을 목적으로 1958년에 조성되었던 적산가옥 형태의 국민주택단지가 보존되어 있다.

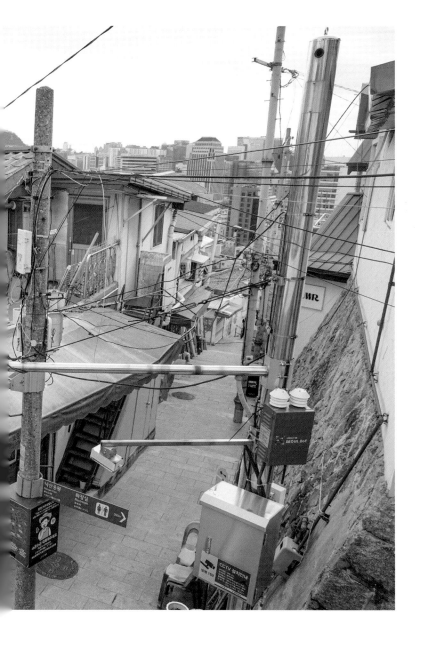

이화마을 #01
이화장1나길

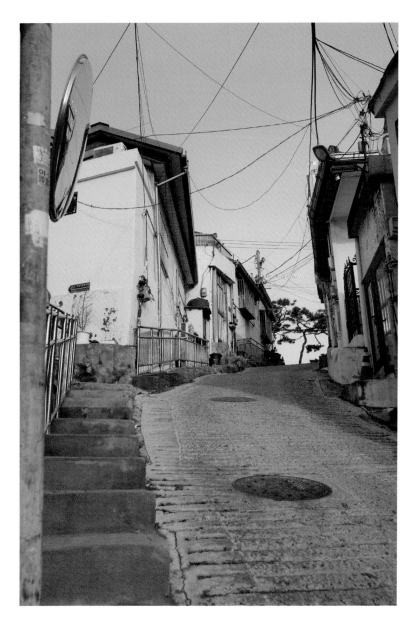

이화마을 #02
낙산성곽서길 107-14

이화마을 #03
낙산성곽서1길

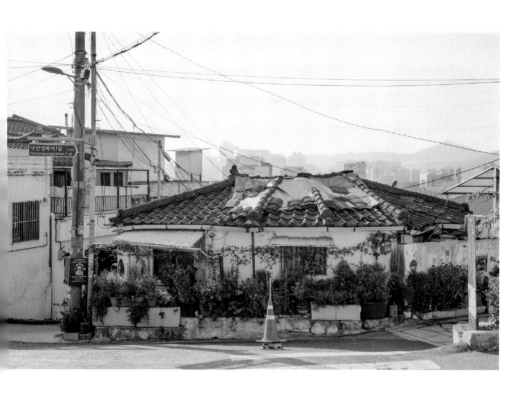

이화마을 #04-1, 2
낙산성곽서길 107-4

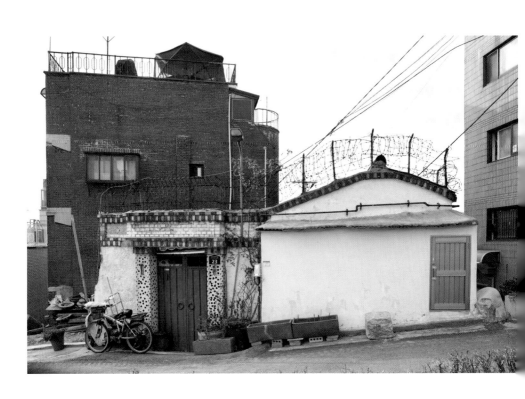

이화마을 #05
낙산성곽서길 23

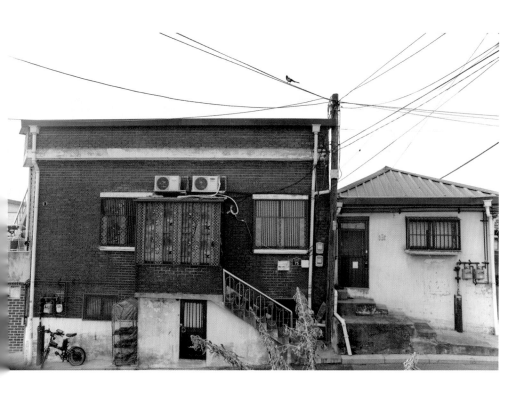

이화마을 #06
낙산성곽서길 75

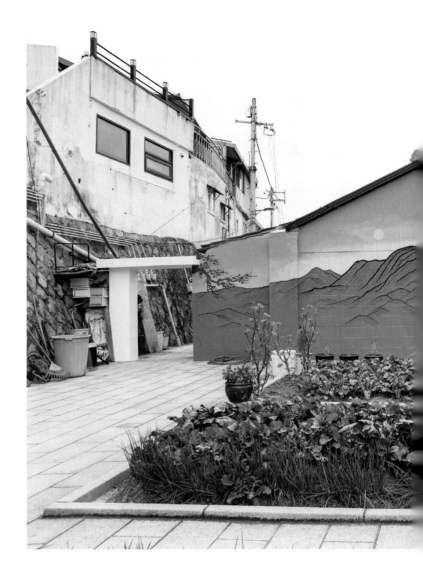

이화마을 #07
이화장1나길 29-1

이화마을 곳곳에 설치된 벽화들 중에 주민들이 직접 참여한 벽화들(왼쪽 2006년과 오른쪽 2017년)을 보면 초기 이화마을을 형성한 이주민들의 서사와 정서를 엿볼 수 있다.

이화마을 #08
율곡로19길

이화마을 #09
충신4나길 24-6

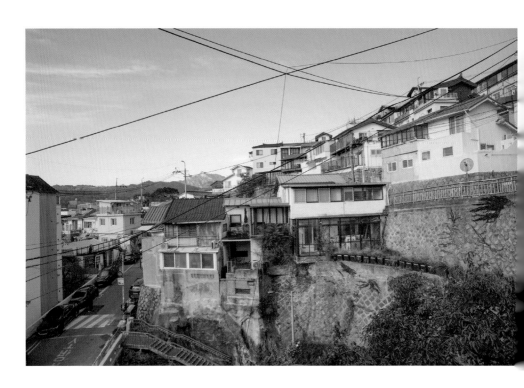

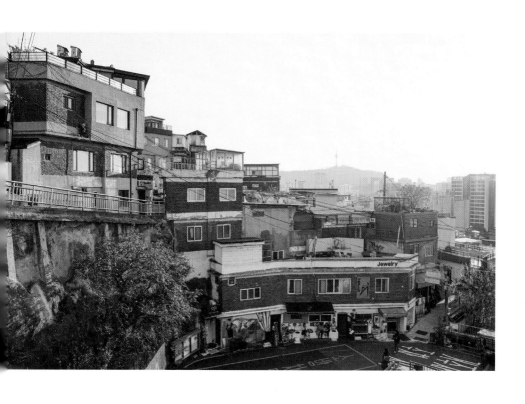

이화마을 #10, 11
율곡로19길

이화동 벽화마을을 대표했던 유명한 계단 벽화들은 대거 철거되었다. 골목길은 새로 포장된 계단들로 대체되었다.

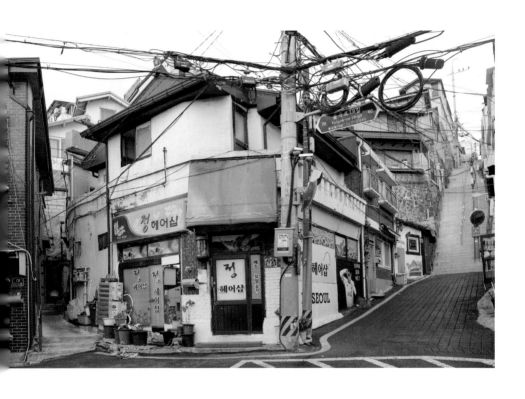

이화마을 #12
율곡로19길 68-1

굴다리 아래 그려진 '미싱을 돌리는 여성' 벽화는 봉제공장들이
모여 있던 1970~80년대 이화마을의 과거의 흔적을 보여준다.

이화마을 #13
율곡로19길

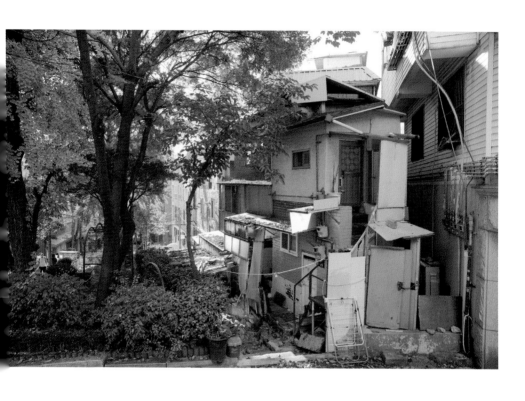

이화마을 #14
율곡로19길 39

경복궁 유람

'경복궁 유람' 시리즈는, 다섯 명의 작가들이 공동작업한 것으로 2024년 9월 26일 한국의 역사유적지인 경복궁을 관람하기 위해 다양한 한복을 입고 궁궐을 누비는 각국의 외국인들을 촬영하였다. 2000년대 들어서 외국인 관광객들이 한복을 대여하여 입고 궁궐 나들이 하는 풍경들을 자주 목격하게 된다. 작가들은 사직로의 시대적 풍경으로 간주하고 이 장면을 남기기로 하였다. 이런 현상의 원인은 한복을 입은 이들에게 입장료 무료라는 유인책 때문이기도 하지만 무엇보다 한류라는 시대적 조류가 반영되었기 때문이다. 이 작품들은 요즘 한국의 문화가 외국인들에게 활발히 소비되고 있는 경향을 보여주는 대표적인 이미지라고 할 수 있다.

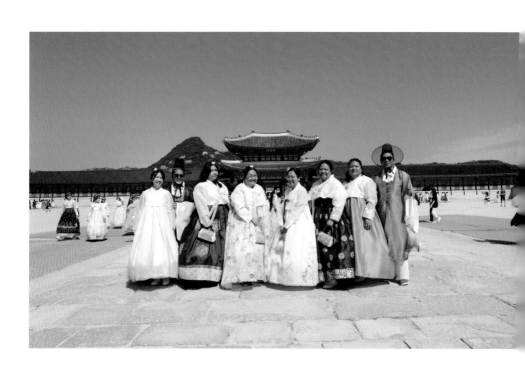

한상재_캐나다 루시아와 친구들

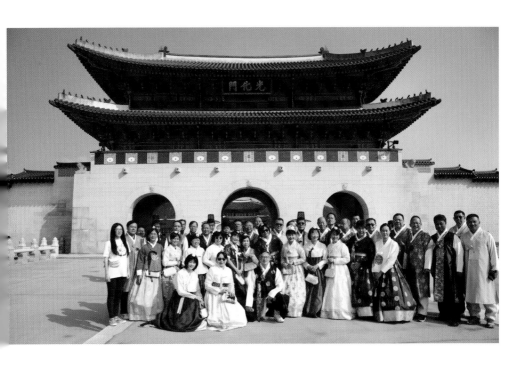

한상재_홍콩 단체관광객

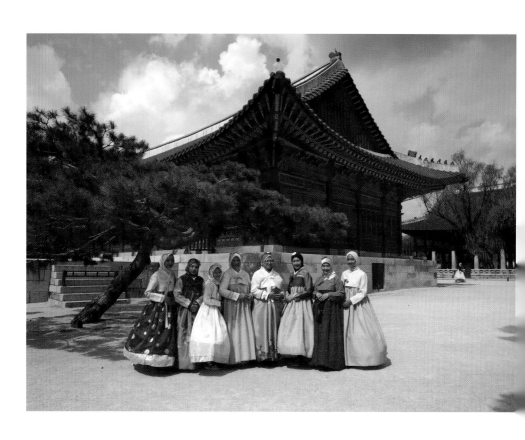

한현주_말레이시아 Nina Zainal 가족

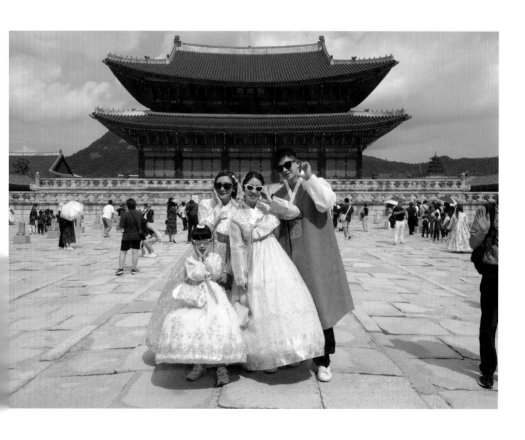

한기애_대만 Cheng 가족

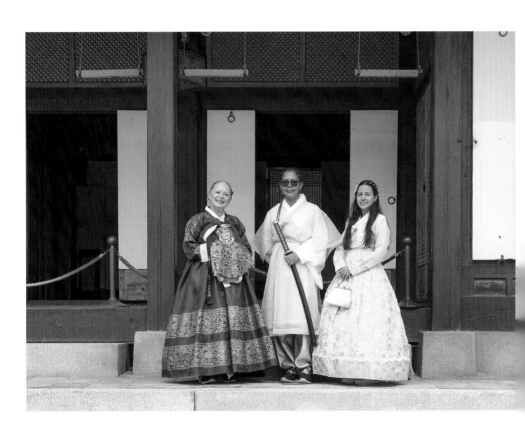

김선희_브라질 가족

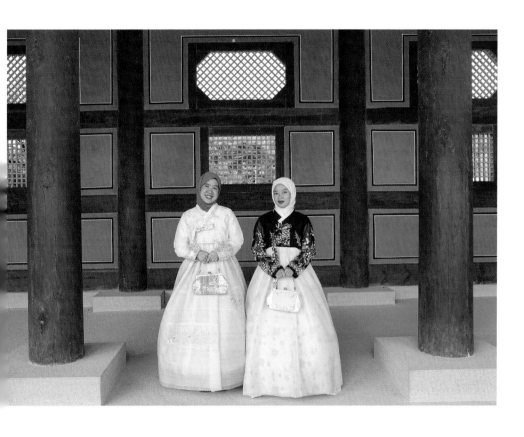

김선희_말레이시아 친구들

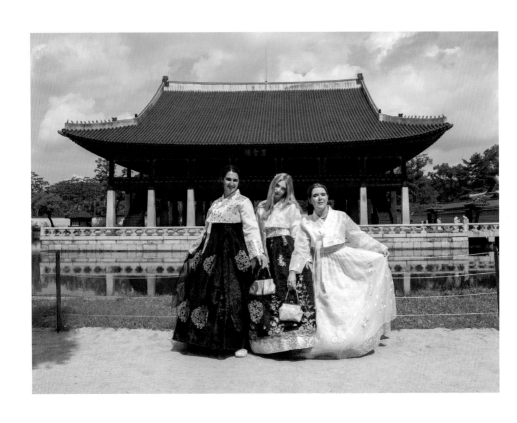

한현주_독일 Celli와 친구들

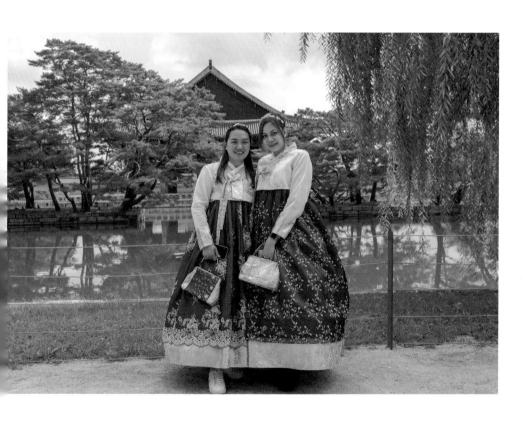

박수빈_필리핀 Diesa Lee와 친구

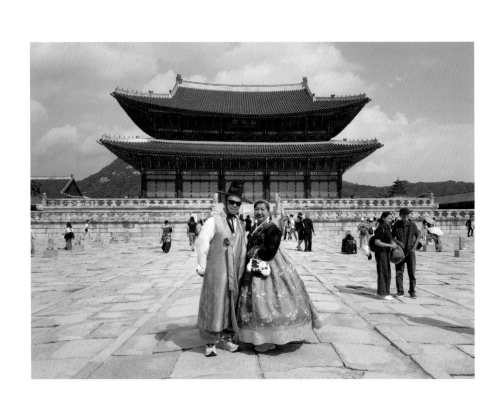

한기애_괌 Delia Prudente 커플

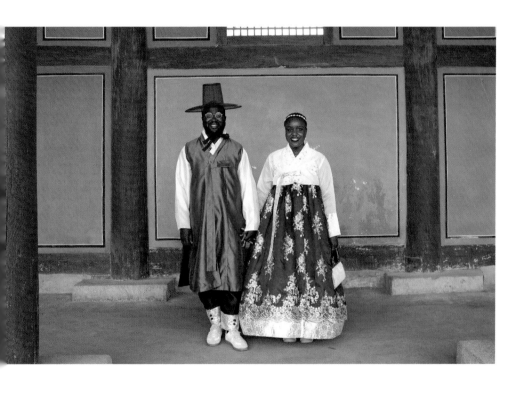

한현주_영국 Bello 부부

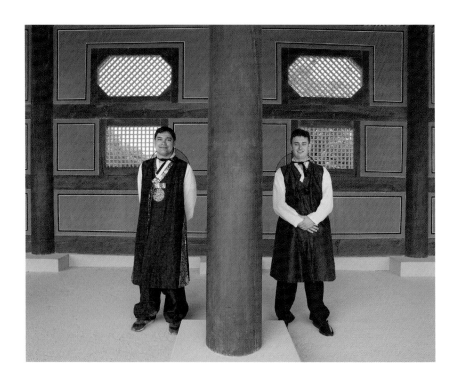

김선희_미국 친구들

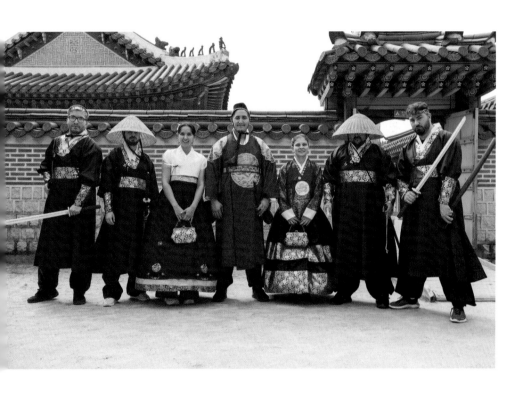

박수빈_재독 터키인 Tugay Yllmz와 친구들

작가 약력

김래희는 사진을 찍고 사진 관련 기획을 한다. 2020년 〈아빠의 색소폰은 늙지 않는다〉(갤러리 꽃 피다)로 개인전을 했으며 다수의 단체전에 참여하고 있다. 2020년부터 2022년까지 을지로주민센 터와 함께 〈기억에남을지로〉를 기획, 전시 및 자료집을 냈다.

김선희는 홍익대학교 일반대학원 디자인 학부에서 사진을 전공하였다. 〈오래된 현재〉(와이아 트 갤러리, 2024) 개인전과 〈소서〉(와이아트 갤러리, 2022), 〈판단중지〉(와이아트 갤러리, 2023), 〈퇴계로2023〉(와이아트 갤러리, 2024), 〈서울, 길에서 通(통)하다〉(충무로 갤러리, 2024) 등 그룹 전에 참여하였다.

김연화는 홍익대학교 산업미술대학원에 사진디자인 전공으로 재학중이며 개인전으로 〈상상의 기억〉(무늬와 공간, 2023), 〈면의 해방〉(와이아트 갤러리, 2024) 전시하였고 단체전으로 〈판단금 지〉(와이아트 갤러리, 2023), 〈포스트포토〉(홍익대 문헌관 현대미술관, 2024), 〈상상임신 테크 니아〉(인사마루, 2024) 등 다수 참가하였다

김은혜는 홍익대학교 산업미술대학원 사진디자인과를 졸업하고 개인전과 다수의 사진 그룹전 에 참여하였으며 서울아카이브사진가그룹 회원으로 활동하며 〈을지로 2021〉, 〈종로 2022〉, 〈퇴 계로 2023〉 출간 및 전시에 참여하였다. 현재 한국폴리텍대학 디지털콘텐츠과 교수로 재직 중이 다.

박수빈은 대학에서 건축을 전공하였고 오래된 건축물과 도시의 변화를 사진으로 담는 것에 관 심이 있다. 〈청계천 景·遊·場〉(청계천박물관, 2022), 〈서울, 길에서 通(통)하다〉(충무로 갤러리, 2024) 등 그룹전과 〈종로2022〉, 〈퇴계로2023〉 출판 및 전시에 참여하였다. 중앙대에서 사진영상 을 공부하고 있다.

한기애는 홍익대 산업미술대학원에서 사진디자인을 전공했다. 현대사에서 디아스포라의 양상 을 다룬 〈해방해빙〉(2017), 미세먼지 문제를 주제로 한 〈Fine Dust I, II, III, IV〉(2020~2023), 코로 나19 문제를 다룬 〈공공(空空)장소〉(2022) 등 개인전과 사진집을 출간했다. 그외 다수의 그룹전 에 참가했고 국내외 사진전에서 수상했다.

한상재는 사진을 전공하고 두 번의 개인전 〈오래 기다린 사진〉(류가헌 갤러리, 2014), 〈석작〉(류 가헌 갤러리, 2019)을 하였다. 초대전 〈MEDIA SHOW-LIFE〉(부산 센텀시티 갤러리, 2020), 〈서 울, 길에서 通(통)하다〉(충무로 갤러리, 2024)와 〈퇴계로2023〉(와이아트 갤러리, 2024) 등 다수의 그룹전에 참여하였다.

한현주는 중앙대에서 사진영상학을 전공했다. 개인전 〈무용(無用)의 소리〉(룩인사이드 갤러 리, 2024)를 비롯해, 〈충무로 갤러리 작가공모전〉(충무로 갤러리, 2025), 〈서울, 길에서 通(통)하 다〉(충무로 갤러리, 2024), 〈몬테카를로의 사유〉(수성방이빌딩, 2024), 〈현실 그 너머〉(예술의전 당, 2022) 등 다수의 그룹전에 참여했다.